鼓瑟吹笙

《中国乐器寻珍》

白 雪 ◎ 主编
肖静茹 ◎ 插图

化学工业出版社
·北京·

编写组成员

主　　编　白　雪
参编人员　谷依曼　卢飞燕　董晏娜

图书在版编目（CIP）数据

鼓瑟吹笙：中国乐器寻珍 / 白雪主编；肖静茹插图．—— 北京：化学工业出版社，2018. 9（2022.8重印）
　ISBN 978-7-122-32588-4

Ⅰ．①鼓⋯　Ⅱ．①白⋯　②肖⋯　Ⅲ．①民族器乐-介绍-中国　Ⅳ．① J632

中国版本图书馆 CIP 数据核字（2018）第 152494 号

责任编辑：李彦玲　姚　烨　　　　　美术编辑：王晓宇
责任校对：杜杏然　　　　　　　　　装帧设计：芊晨文化

出版发行：化学工业出版社（北京市东城区青年湖南街 13 号　邮政编码 100011）
印　　装：北京捷迅佳彩印刷有限公司
880 mm×1230 mm　1/32　印张 4¹/₂　字数 100 千字　2022 年 8 月北京第 1 版第 2 次印刷

购书咨询：010-64518888　　　　　　售后服务：010-64518899
网　　址：http://www.cip.com.cn
凡购买本书，如有缺损质量问题，本社销售中心负责调换。

定　价：49.80 元　　　　　　　　　　　　　　版权所有　违者必究

序

 中华上下五千年的悠久历史，孕育出丰富而深厚的民族文化。其中，音乐以其独特的艺术魅力一直都扮演着重要的角色。它陶冶情操，承载历史，相辅礼仪，是中华民族文明的象征。中国的民族音乐种类繁多，大致可分为器乐类、声乐类、曲艺类、戏曲音乐四类。本书中，我们将重点带领大家走进"民族器乐"的"乐器"这一领域。

 中国的民族乐器，历经上千年的文化洗礼，并融入了各民族的人文特色。从发源来看，有的乐器是由我国各地各族人民发明创造，有的则从异域不远万里而来。但无论它们来自何方，在漫长的历史发展过程中，都早已深深地植根于这片土地，饱含着中华民族的文化印迹。同时，民族乐器不仅可以单独演奏，也可以作为曲艺、戏曲、歌唱等其他音乐表现形式的伴奏。

 本书把民族乐器分为弹拨类、拉弦类、吹管类、打击类和民乐合奏5大类、21种。力求用简单通俗又略带风趣的语言，对每一样乐器的起源、发展、特点、代表曲目做描述。其中每种乐器再分别推荐1至4首具有代表性的演奏乐曲，大家可以拿起手机扫一扫旁边的二维码聆听欣赏。在轻松阅读的同时，最直接地感受音乐带来的美好。

 中国音乐博大精深、源远流长，中国民族乐器也远不止这21种。如果可以选一种民族乐器来学习，对话古今，修身养性，近距离地接触传统文化，对我国的文化艺术有重新的思考，那么，这本书您就读值了。

<div style="text-align:right">

编 者

2018 年 8 月

</div>

目录

弹拨类

- 古琴 —— 高山流水遇知音 /002
- 古筝 —— 清筝何缭绕，度曲绿云垂 /010
- 琵琶 —— 嘈嘈切切错杂弹，大珠小珠落玉盘 /016
- 阮 —— 指尖历历泉鸣涧，腹上锵锵玉振金 /023
- 三弦 —— 依杆三君子 /028
- 箜篌 —— 始用乐舞，益召歌儿 /034

拉弦类

- 京胡 —— 应运国粹生 /041
- 二胡 —— 二泉风光好，映月伴哀鸣 /046
- 板胡 —— 石破天惊奏铿锵 /054
- 马头琴 —— 马蹄踏得夕阳碎，卧唱敖包待月明 /058

吹管类

064/ 浴火锤炼，古韵悠悠 —— 埙

070/ 余音袅袅，不绝如缕 —— 箫

077/ 丝不如竹 —— 笛

084/ 红河南岸情依依 —— 巴乌

090/ 筠管参差排凤翅，月堂凄切胜龙吟 —— 笙

098/ 百鸟朝凤，莺飞燕舞 —— 唢呐

打击类

105/ 铜金振春秋 —— 编钟

111/ 祥景飞光盈衮绣 —— 云锣

117/ 翻飞如燕，脆似金声 —— 扬琴

民乐合奏

125/ 中华传统民乐合奏

132/ 新时代，新民乐

弹拨类

高山流水遇知音——古琴

> 呦呦鹿鸣，食野之芩。我有嘉宾，鼓瑟鼓琴。鼓瑟鼓琴，和乐且湛。我有旨酒，以燕乐嘉宾之心。
>
> ——《诗经·小雅·鹿鸣》

"古琴"，又称"琴""七弦琴"。既然被称作"古琴"，就说明它在我国民族乐器中有悠久的历史。《诗经·小雅·鹿鸣》中对古琴的描写，充分说明古琴在当时已完全融入人们的生活。在古代，上至达官显贵，下至贩夫走卒，都痴迷于古琴艺术，它能帮助人们修身养性，怡情养性。千百年来，"琴"一直都是我国传统文化不可或缺的一部分。

古琴在历史上有独奏、琴箫合奏、声乐伴奏等形式（周代多用琴瑟伴歌，称"弦歌"）。先秦时期，"琴"多用于宫廷祭祀、朝会、典礼雅乐，秦以后盛行于民间。到了春秋战国时期，随着音乐的发展，古琴已经成为一种重要的独奏乐器，涌现出许多著名的琴人和代表曲目，如师涓、师旷、师襄等❶。代表曲目如千古传诵的故事"伯牙子期高山流水遇知音"中的《高山》《流水》等。儒家创始人孔子对琴十分推崇，讲学当中常在众人面前抚琴，据说他能弹唱诗经三百首，成为后世士人典范。

❶ "师"为周代对乐官的称呼，西周金文记载为"辅师"或"师"，春秋时也用此称呼，因此师涓、师旷、师襄即为乐官涓、乐官旷、乐官襄。

相传孔子还创作了著名的《碣石调幽兰》古琴谱,这是唐代减字谱出现以前的文字谱,至晚唐,曹揉在此基础上创作出减字谱,使许多琴曲流传至今。古琴的文字谱并不是直接记录作品的音高和节奏,而是用文字详细叙述音高、节奏、指法动作、弦序和徽位这些演奏法。而减字谱又称指法谱,是由文字谱简化而来的,它是将古琴文字谱的指法、术语减取其较具特点的部分组合而成,是以记写指位与左右手演奏技法为特征的记谱法。

文字谱《碣石调幽兰》　　　　减字谱《高山》局部

明清时期大量琴谱得到刊印和流传。见于记载的琴谱有100多种,著名的谱集有《神奇秘谱》《文会堂琴谱》《五知斋琴谱》等。琴学在此时期达到了一个高峰。著名古琴演奏家龚一先生在一次讲座中说:"我们现在演奏的古琴曲,大多都是近代改良删减过的版本了。我想,这与长时间的流传和现代人的审美密不可分。"近年来,古琴在普通百姓当中也渐渐普及开来,各大音乐学院也有专门研习古琴的专业。它深刻地体现出中国传统文化的审美情趣、哲学

理念，无论是古代人还是现代人，都喜欢古琴那种不愠不躁、清渺淡远的意境。

　　古琴琴身由桐木或其他硬质木制作而成，琴弦在古时以蚕丝制作，故又有"丝桐"之说。外形为长方形，长约120厘米，琴面上有七根琴弦，外侧为最低音，向内渐高。琴弦右端有琴轸用于调音，右侧弦距较宽，以便弹拨。琴弦外侧镶嵌了13个用贝壳或玉石做成的小圆点，称为"徽"，标明泛音位置，提示按弦。低音区音色明净、浑厚、古朴，高音区通透、净远。古琴的样式有很多种，常见的有伏羲式、仲尼式、连珠式、落霞式等。演奏时琴的摆放位置，应当宽头朝右窄头朝左，徽位点和最粗的弦在对面，琴轸要悬空摆在桌子右侧外面，不可以琴轸撑桌。演奏时右手弹弦，左手按弦。抚琴的最佳心境是平和闲适，最高境界是弹琴环境和弹琴者内外心境合一，最终达到人琴合一。

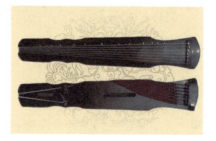

伏羲式古琴

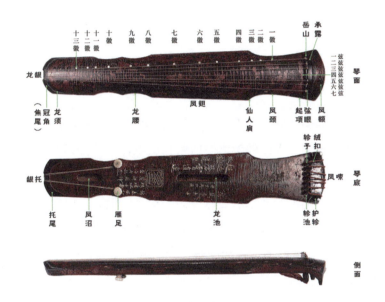

古琴结构示意图

古琴在多年的发展演变中也形成了百家争鸣的局面,拥有许多流派。这些流派因地域、师承的不同而具有不同的演奏风格和学术价值。至今为止,较为著名的流派有浙派、金陵派、虞山派、广陵派、川派、岭南派等。他们姹紫嫣红、各领风骚,同一曲目,不同流派所演绎出的效果截然不同。著名琴曲有《高山》《流水》《广陵散》《梅花三弄》等。现代著名的琴家有成公亮、龚一、刘正春、丁承运等。

名曲欣赏

〰〰《流水》

古琴曲《高山流水》是春秋时期著名的琴家俞伯牙所做,到了唐代这支曲子被分化成为《高山》《流水》两首。

较《高山》而言,《流水》更受琴人喜爱。清末至今的《流水》版本是收录于《天闻阁琴谱》的张孔山版,全曲分为九段,描绘了山泉、江河等水流的种种形态。乐曲一开始就犹见高山之巅,云雾缭绕,飘忽不定,又似清清冷冷的松根之细流。中段时"其韵扬扬悠悠,俨若行云流水",最高潮处又有"极腾沸澎湃之观,具蛟龙怒吼之象",能够表达出如此意境,不但是因为充分运用了"泛音、滚、拂、绰、注、上、下"等演奏指法,更因为旋律在宽广音域内不断跳跃,变换音区,同时高音区还加入了连珠式的泛音模拟水珠飞溅,使流水更加丰富。直至曲终流水之声复起,韵律悠长,令人回味无穷,大好河山的纵横画面感久久不能散去。

《流水》这首曲子因表现了"人的意识和宇宙的交融、人与自然交融的精神境界",1977年被载入了"旅行号"飞船上记录着27首世界名曲的镀金唱片。它远在太阳系之外,与宇宙久久浪漫对话。

这首琴曲的背后,俞伯牙与钟子期传奇的故事更是成为千古佳话,流传至今。

高山流水觅知音，伯牙鼓琴遇子期

秋意正浓，汉阳江口，伯牙路遇风浪，他将船停泊在山脚暂停歇息。当晚风去浪平，伯牙席地而坐，拿出随身携带的琴抚弹起来。琴声由婉转转向奔流，一幅涓涓细流汇入江水大河的画面澎湃又浩荡，伯牙整个人仿佛与水流融为一体，沉醉不能自拔。这时忽然听到岸上有人拍手叫好，只见一身樵夫打扮的人说道："真好的琴声呀！宽广浩荡，好像看见滚滚的流水，无边的大海一般！"伯牙听了不禁惊喜万分，自己用琴声表达的心意，过去没人能听得懂，而眼前的这个樵夫，竟然听得明明白白。他激动地说："知音！你真是我的知音。"这个樵夫便是之后与他结拜为兄弟的钟子期。翌年子期病逝，伯牙万分悲痛，他来到钟子期的坟前，凄楚地弹起了古曲《高山流水》。弹罢，他挑断了琴弦，长叹一声，把心爱的瑶琴在青石上摔了个粉碎，知音已逝，琴声决绝。

音乐二维码

《古风操》

相传商周之际，政治腐败，社会动乱。残酷的现实，促使周文王作琴曲《古风操》❶，以启发和鼓舞人们为反抗黑暗的现实而努力。这类作品属于社会理想在音乐创作中的反映。周文王作曲是传说，其乐谱最早见于明代朱权《神奇秘谱·太古神品》。

此曲听来精妙绝伦，旋律变音多，调性丰富。节奏分明，打击乐与笙等其他乐器的伴奏编配，鲜明地突出古代舞曲风格的特点。静心聆听，空明悠远，对话上古。

据《琴苑心传全编》记载："文理精密，有起有承，有正有引，有呼唤，有照应，有过节，有顿，有放，有收束，首尾前后，缓急轻重，位次布置，井然不紊，学者切不可轻为改节换句，一有差失，迷谬甚矣。盖凡我之所欲为者，古已备之，我但未窥其奥耳。余初时看谱，弹不快意，亦有欲改者，及久而反覆之，而始知其妙，不□（如）勿改也，是知吾心之私意，所当急去也。"

音乐二维码

❶ "操"古琴曲类名，还有"畅、引、弄"等类别名称。

弹拨类

筝

清筝何缭绕，度曲绿云垂——古筝

"父亲，我鼓瑟略胜一筹，您应该将瑟传与我保管"。"不，父亲，我鼓瑟比姐姐更好，瑟应该给我保管"。"该给我"，"该给我"……瑟应声而破，二姐妹手中各一半十三弦，名曰为筝。

这是日本第十七世纪元禄年间宫廷乐师冈昌名所著《乐道类集》中记载的中国秦朝时期的一个关于古筝的传说故事。

古筝，器如其名，我国古老的弹拨乐器之一。司马迁的《李斯列传》中记载"夫击瓮叩缶，弹筝搏髀，而歌呼呜呜，快耳目者，真秦之声也"。这说明在秦时中原地区（今陕西省），古筝已非常流行。后汉刘熙在他的《释名》中写到"筝，施弦高急，筝筝然也"。唐代李峤咏的筝诗也写到"莫听西秦奏，筝筝有剩哀"。可见在我国，有些民族乐器是以其发声特点来命名的。

古筝历经2500多年，一直以来都是大家非常喜爱的民族乐器。根据文献记载，早在战国时期时，筝为五根弦。到了汉、魏时期，筝已是"相和歌"和民间音乐活动中不可缺少的伴奏和合奏乐器了，此时期筝已经发展为12根弦，外形与瑟相似，但弦数不同（瑟为23或25根弦），同时瑟与筝的弦序音高排列也不同。

唐宋时期，筝有12和13根弦两种。到了元明时期，筝发展到14弦、15弦。中华人民共和国成立后，筝的弦数增多到20多根，体积也增大，并有了转调装置，这大大提高了筝的表现力。现代古

筝的琴体多用桐木制成，琴弦以钢弦和尼龙弦代替了古代的丝弦，统一规格为：1.63米，21弦。琴体是共鸣箱，每根琴弦下都有一琴码。定弦为五声❶定弦法。

筝在演奏时以左手按弦，右手弹奏为主。右手有劈、托、抹、勾、摇等技巧，左手有按音、滑音、扣弦等常用技法。除此之外，刮奏也是古筝常用的演奏技法，刮奏时琴声行云流水，好似银瀑从天倾泻而至。筝的高音区音色清脆明亮，中音区圆润柔美，低音区浑厚响亮，表现力丰富，带给人的感受非常具有立体感。无论是独奏、伴奏，还是在民族乐队当中，筝都独树一帜，在我国民族器乐中拥有非常重要的地位。

古筝在其历史发展中不只是形制和音域的变化，在演奏方面与其他许多民族乐器一样，形成了许多风格和流派，其中以发源地的陕西筝为代表，此外还有河南筝、山东筝、浙江筝、潮州筝等。同一件乐器在不同地域，也吸收了当地的地方音乐和戏曲音乐的特点，如河南筝曲《新开板》在标准演奏的基础上吸收了河南地方小调，大量应用密集摇指和 fa、si 两个音，极大彰显了地域特色。

❶五声，宫商角徵羽，即"dol re mi sol la"。

古筝的"近亲"——伽倻琴和日本筝

伽倻琴,又名朝鲜筝,是古朝鲜的传统乐器,流行在朝鲜半岛与中国东北的吉林省延边朝鲜族自治州。伽倻琴的外形很像古筝,和古筝有着很深的渊源。据史书记载,在公元500年前后(南北朝时期),朝鲜古代国家伽倻国的国王模仿古筝制造了一种弹拨弦鸣乐器,把它称为伽倻琴。伽倻琴也一直传承、改良至今,是朝鲜族代表乐器,除了独奏、重奏、集体弹唱以外,它也在民族乐队中出现。

前面说到的唐朝13根弦的古筝,其实就是我们现在所说的"日本筝"。唐朝经济文化发达,古筝由中国传入日本。这种跨国的流传,与伽倻琴有很大的相似之处,不仅说明了不同国度的人民对古筝这一乐器的喜爱,更彰显了当时我国作为大国的文化实力。

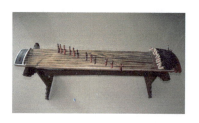
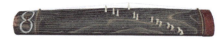

伽倻琴　　　　　　　　　　　日本筝

名曲欣赏

《临安遗恨》

《临安遗恨》是我国著名作曲家何占豪先生创作的古筝新曲。他以南宋著名民族英雄岳飞的事迹为题材,以传统筝曲《满江红》的旋律曲调为素材,用单一主题变奏创作而成。这里请大家欣赏的是著名古筝青年演奏家孙润演奏的钢琴伴奏版。全曲分为七段,表现了民族英雄岳飞被奸臣秦桧所陷害,死前对自己不能精忠报国的遗憾以及对奸臣当道的愤恨之情。

钢琴大气蓬勃的和弦奏出引子,思绪也随着音乐回到了南宋那个命运多舛的朝代,悲壮无限。古筝在这支曲子中,演奏技巧丰富,强有力的和弦与左手大幅度刮奏结合,紧接引子进入,与渲染悲愤的情绪相得益彰。之后哀婉平缓的羽调式乐段,更是叙述着岳飞无奈又伤感的内心,也寄托着我们对英雄的追思。

这首长达13分钟的古筝新曲是我国新民族音乐创作的优秀典范。无论是交响协奏曲版本还是钢琴伴奏版本,都很好地体现了我国民族音乐与西方作曲技术相结合的一面。古筝时而气势磅礴,时而平静哀婉的表现,也很好地诠释了这个古老乐器的多面性。

《渔舟唱晚》

"渔舟唱晚,响穷彭蠡之滨"——唐·王勃《滕王阁序》

《渔舟唱晚》是我国近代古筝演奏家娄树华在20世纪30年代中期,根据古曲《归去来兮辞》的音乐素材加工改编而成的一首古筝独奏曲。曲名正是取自于唐代王勃《滕王阁序》中"渔舟唱晚,响穷彭蠡之滨"一句,音乐语言简练,意境鲜明。

音乐宁静而悠远,把我们带到了河流纵横交错、湖泊星罗棋布的江南水乡。人们置身于夕阳余晖尽染、碧波涟漪的湖滨晚景。

乐曲大体分为三个片段,像一组长长的镜头向前推进。音乐开始,第一部分用慢板走出韵致悠扬而富于歌唱性的旋律,优美舒缓。红红的晚霞跨越天际,水天一色,碧波万顷,波光闪烁。接着音乐逐渐活泼流畅,旋律律动加快,有规律的模进手法仿佛水面荡起层层的涟漪。听,晚风送来了船上渔民欢庆丰收的歌声,岸边的人们心潮激荡,和着船上的渔民唱起了丰收渔歌……

"花指"奏法与按、揉两种指法相配合。水鸟也在红色的水天之间飞舞、盘旋,阵阵呼叫响彻整个天际。画面再次向前推进,音乐力度增强,速度更快,宛如渔舟飞快地扬帆前进,橹桨声、流水声、渔民的欢声笑语交织在一起。连续的琶音像是渔船过后在水面上留下的余波。夜色渐沉,渔民离去,音乐速度回复徐缓宁静,金色的余晖留驻人们心间,耐人寻味。

弹拨类

嘈嘈切切错杂弹，大珠小珠落玉盘——琵琶

浑成紫檀金屑文，作得琵琶声入云。胡地迢迢三万里，那堪马上送明君。

——唐·孟浩然《凉州词》

说起琵琶，脑海中首先浮现出电视剧《西游记》中，东方持国天王提多罗吒手持琵琶与众天兵天将共同降服妖猴的画面。几声有力的扫弦，带有魔力的金石之声震得妖猴头晕眼花，倒于太上老君的金刚圈下。现实中的弹拨乐器琵琶虽不具备神话故事中的法力，但其表现力在民族乐器当中也属佼佼者。

持国天王手持琵琶像

东汉刘熙在《释名》中说，"枇杷本出于胡中，马上所鼓❶也。推手前曰枇，引手却曰杷，象其鼓时，因以为名也。"可见，在秦汉之时就有了"枇杷"（琵琶），不过那时的琵琶并不如我们现在所见，据史料记载，唐朝以前"琵琶"是多种弹拨乐器的总称，正如《隋书·音乐志》中所说"今曲项琵琶，竖头箜篌之徒，并出自西域，非华夏旧器"，它是在南北

❶古代，把演奏乐曲"敲、击、弹、奏"都称为鼓。

朝时期由波斯经丝绸之路传入中国的。

唐朝盛行乐舞，琵琶也在这个时期飞速发展达到高峰，在演奏技法及制作构造上都得到较大突破。演奏技法上最突出的改革是由横抱演奏变为竖抱演奏，由手指直接演奏取代了用拨子演奏。构造方面最明显的改变是音域变宽，由四个音位增至十六个（即四相十二品）。演奏技法也系统丰富起来，大致分为轮指系统、弹挑系统（右手）、按指系统、推拉系统（左手）四大类，左右手的技巧加起来有五六十种。

琵琶在唐朝的发展可以说普及到了全民，上至达官显贵的宫廷乐，下至街头百姓的说唱娱乐，都可以在乐队中见到琵琶的身影。由此，也涌现出大量的琵琶演奏者并创作出丰富的琵琶独奏曲。除此之外，唐代还有许多著名文人的诗作当中生动地描绘了琵琶，可见其鼎盛。

大弦嘈嘈如急雨，小弦切切如私语。嘈嘈切切错杂弹，大珠小珠落玉盘。

—— 唐·白居易《琵琶行》

当代琵琶经过历朝历代的发展统一了形制，由头、颈、琴身三部分构成。六相二十四品，四弦，音域横跨十二平均律中的 5 个八度（A 到 a3）。演奏时放于大腿上竖抱，左手手指按弦，右手弹弦，右手手指用胶带缠绕，戴有玳瑁或树脂、尼龙等材料制作的假指甲。根据曲子不同，每条琴弦的定音也略有不同，以 A、d、e、a 这种定弦较为常用。基本的演奏技巧：右手有弹、挑、夹弹、滚、双弹、双挑、分、勾、抹、摭、扣、拂、扫、轮、半轮等指法；左手有揉、吟、带起、捻打、虚按、绞弦、泛音、推、挽、绰、注等；左右手的指法加起来有八十余种之多。宋元以后，戏曲、说唱兴起，琵琶除了独奏，还广泛应用于民族乐队和多种地方戏曲、曲艺的伴奏。

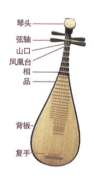

当代琵琶

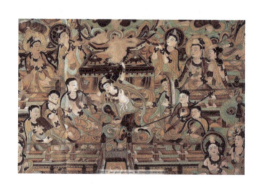

敦煌壁画反弹琵琶

琵琶的音乐表现力非常丰富，既能描绘淡远轻柔的江边吟唱，

也可以表现十面埋伏的金戈铁马。拨若风雨滂沱，吟似泉溪淙淙。正是因为琵琶的表现力反差特别大，所以琵琶的曲目有文曲和武曲之分。文曲柔和细腻，善于抒情唱婉；武曲刚劲有力，善于表达紧张、热烈、斗争等场面。文曲武曲各有韵味，各有千秋。传统代表曲目有《十面埋伏》《霸王卸甲》《阳春白雪》《海青拿天鹅》等；20世纪30年代以后，有著名音乐家华彦钧创作的《大浪淘沙》《昭君出塞》；中华人民共和国成立以后更是涌现出大量优秀的琵琶独奏与乐队协奏曲，如《草原英雄小姐妹》《彝族舞曲》《火把节之夜》等。

琵琶因为受地域审美及年代、师承等影响，形成了许多演奏流派，较为著名的有无锡派、平湖派、浦东派、崇明派。

无锡派是琵琶四大流派中最早形成的派别。其创始人是清代琵琶演奏家华秋苹（1785—1859年）。身处无锡的华秋苹向南北两派收集曲目，于1819年编创了《南北二派秘本琵琶谱真传》（现称为《华秋苹琵琶谱》），采用工尺谱记谱，有较完整的指法记载，是我国最早印行的琵琶谱。谱中收录了《十面埋伏》《将军令》《步步高》等数十首琵琶曲。无锡派在清代中叶起到了承上启下的作用，对琵琶的发展做出了重要的贡献。

清乾隆年间，李廷森为平湖琵琶最早起始者，廷森下传其子李

煌，李煌下传其子李绳墉。李氏家族这前三代一直沿袭着"琴不出门"的封建旧习，只限于嫡亲传承。到绳墉下传其子李南棠时，正值第二次鸦片战争，以经商为业的李南棠，经常来往于平湖、上海之间。他广交乐友，拜师求艺。李南棠在继承的同时，已不仅局限于嫡系家族了。南堂之子李芳园更是受其熏陶，对琵琶产生了浓厚的兴趣，"长抱琵琶若怀璧，专心致己三十年"。他琴艺高超，终成"琵琶癖"。袁翔甫为李氏谱题词中曰："奏《阳春》及《郁轮袍》二曲，听至出神入妙处觉迥超乎故人周蓉江陈子敬。"1895年，他编纂了一本琵琶谱《南北派十三套大曲琵琶新谱》，这是我国第一本正式刊印的琵琶谱，汇集了江、浙、沪众多琵琶名家、乐手的艺术精华，是平湖琵琶与其他流派的琵琶艺术相互传播、交融而成的琵琶新谱。

名曲欣赏

《十面埋伏》

《十面埋伏》是一首大型的传统琵琶独奏曲,是中国十大古曲[1]之一。乐曲激烈,有风起云涌之势,艺术效果震撼人心,生动地表现出了项羽被大军包围时走投无路的场景,为琵琶武曲之代表作。《十面埋伏》的创作年代不详,但曲谱最早记录在华秋苹的《华秋苹琵琶谱》中,经过历代艺术家的演绎和完善,全曲分为十三个段落,大致可分为三部分。

第一部分:"列营""吹打""点将""排阵""走队"。

第二部分:"埋伏""鸡鸣山小战""九里山大战"。

第三部分:"项王败阵""乌江自刎""众串凯""诸将争功""得胜回营"。

全曲在"列营"中拉开序幕,金鼓战号齐鸣,众将士摇旗呐喊,这奠定了全曲激烈的场面基调。音乐由慢渐快,听上去摇摆繁乱的节奏感增加了战争前夕的紧张感。"点将"部分为主题呈式,用接连不断的长轮指手法和"扣、抹、弹、抹"组合指法,表现将士威武的气派。"走队"部分音乐与前有一定的对比,用"遮、分"和

[1] 中国十大古曲:高山流水(古琴曲)、广陵散(古琴曲)、平沙落雁(古琴曲)、梅花三弄(古琴曲)、十面埋伏(琵琶曲)、夕阳箫鼓(琵琶曲)、渔樵问答(琴箫曲)、胡笳十八拍(古琴曲)、汉宫秋月(二胡曲)、阳春白雪(琵琶曲)。

"遮、划"手法进一步展现军队勇武矫健的雄姿。"埋伏"部分音乐宁静而又紧张,决战前夕的夜晚,汉军在垓下悄悄伏兵。"鸡鸣山小战",战争开始,楚汉两军短兵相接,刀枪相击,厮杀正式开始。"九里山大战",两军厮杀更为猛烈,此处达到全曲的高潮,马蹄声、刀戈相击声、呐喊声交织起伏,震撼人心……最后全曲在四弦一"划"后急"伏"(又称"煞住")中戛然而止,表现项羽自刎,战争结束。

《夜雨双唱》

《夜雨双唱》是一首具有代表性的当代新创作的民乐新曲,由琵琶主奏、曲笛和中阮配合完成。曲子吸收了现代电子音乐的配器手法,旋律表达、层次安排上都和中国传统曲目大有不同。

清幽婉转的竹笛吹出引子,将听众带入到寒雨潇潇的秋夜。窗畔,两个相爱的恋人相互依偎取暖,互诉衷肠。烛火摇曳,映衬出女人的脸颊粉若桃花,眼睛笑成了两弯月牙。若说琵琶是主奏,她像女人妩媚清亮的诉唱;那中阮就是她身边的男人,絮絮低回,陪伴着心爱的女人,默默地付出深沉的爱。二者以声动人,借雨传情。乐曲主题的重复,更若那百转千回的美好情感,令人回味赞叹。

指尖历历泉鸣涧,腹上锵锵玉振金——阮

汉遣乌孙公主嫁昆弥,念其行道思慕,故使工人知音者裁琴、筝、筑、箜篌之属,作马上之乐。今观其器:中虚外实、天地之象也;盘圆柄直、阴阳之序也;柱有十二、配律吕也;四弦、法四时也。以方语目之,故云"琵琶",取其易传于外国也。

——晋·傅玄《琵琶赋》

一段记载于魏晋学者傅玄笔下的文字,穿越历史,讲述了这样一个故事:西汉年间,为平定战乱,汉武帝派人出使乌孙国,想实现两国政治联姻。刘细君原为宗室罪臣之女,后荣耀加冕为公主,出使和亲。汉武帝担心路途遥远,公主思慕家乡,于是就命人制作了一种集古琴、筝、筑、箜篌特点为一体的乐器,方便在马背上弹奏,这便是阮,当时叫做秦琵琶。圆形琴箱,方形琴头,四根琴弦代表着春夏秋冬,12个品位(当时叫做筑)立于长柄之上,一件小小的乐器便涵盖了整个中国的人文系统。阮的音色极美,似泉水般清澈灵动。轻扫琴弦,优美的乐音就如一个个小水花,在阳光的照耀下,嬉戏、跳跃……

阮

阮,原是中华姓氏之一,乐器阮的由来就与古代一位姓阮的音

乐家有关。魏正始年间，阮籍、嵇康、刘伶、向秀、山涛、王戎、阮咸七位文人雅士，常聚于山阳县的竹林，肆意畅谈，把酒言欢，有"竹林七贤"之美誉。其中通晓音律、擅弹古琴的阮籍和嵇康享誉盛世，也有名气稍逊于二位却偏爱弹阮的音乐才子叫阮咸。阮咸是阮籍的侄子，二人并称为"大小阮"。为纪念这位音乐家，世人就以阮咸来命名这个乐器，这是中国民族器乐史上唯一一个用姓氏来命名的乐器（阮在古代还指一国家的名字，在闽南语中阮是对自己的称呼）。

著名诗人白居易在听到阮的演奏之后，写出了《和令狐仆射小饮听阮咸》的诗句："掩抑复凄清，非琴不是筝。还弹乐府曲，别占阮家名。古调何人识，初闻满座惊。落盘珠历历，摇佩玉铮铮。似劝杯中物，如含林下情。时移音律改，岂是昔时声。"

精妙地诠释出阮带给听者的触动与惊喜。

阮是具有悠久历史的弹拨乐器，凡有"品"的弹拨乐器的形制，几乎都与阮同根同源。西域琵琶作为较早传入中国的弹拨乐器，它本身是无品的，是汉族琵琶通过丝绸之路传入西域，才使西域琵琶有了品。品的发明，让乐器的音高音律更加标准。现在我们所常见的阮都是带品的，也有无品的阮。无品阮类似于没有琴码的古琴，适合文人散板式的即兴抒情。在演奏时，靠着演奏者手指上的演奏技巧、力度变化以及瞬间位移，弹奏出有具中国古典气质且韵味别

致的音乐风格，营造出余音绕梁的效果。

在阮家族中有大阮、中阮、小阮和低阮，它们分别在乐队弹拨组的低、中、高声部中发挥着各自的作用。演奏者通过假指甲或拨片弹奏，右手演奏技巧有弹、挑、搓、轮，左手部分主要是推弦、滑弦、沾弦。除了能演奏单旋律线与和弦之外，特有的半哑音音色为这个乐器增添了不少魅力。曾有演奏家说过："所有琵琶和吉他的演奏技巧，都可以在阮这个乐器上实现，它是兼具中国风雅气质和现代音乐风格为一体的乐器"。

"出彩中国人"玩转"中国吉他"

2014年央视推出了首季大型励志公益节目《出彩中国人》，一位叫冯满天的中年男子首次亮相就身背一把大家不太熟知的乐器。从外观来看是中国的乐器，但表演者却以抱吉他的方式上台。大家都被这个乐器给迷住了！乐器琴身不大，演奏时却兼具古琴的气韵和古筝的音色，又同琵琶的演奏技巧如出一辙。这个乐器便是阮。

开场的一分钟即兴弹奏，仿佛带领现场的观众穿过时空隧道，回到古时。曲风古朴典雅，意境缥缈而淡薄，仿若古人富有哲理性的思考；节奏散漫又不失规格，张弛有度，透露出洒脱不羁的人生态度。演奏者似乎在用音乐诉说心事，像极了中国式文人的内心独

白,这让在场的评委为之振奋!一段引子之后,冯满天改用吉他的弹奏方式,用阮弹唱摇滚歌曲《花房姑娘》,刚一张口现场就爆发出热烈的掌声。"非琴不是筝,初闻满座惊"❶,用白居易的诗句来概括这个乐器的亮相再恰当不过了。

 冯满天是中央民族乐团的演奏家,人称"阮痴"。出身于音乐世家的他,从小接受中国民族音乐的熏陶。年轻时,因认为阮在民族管弦乐队中是伴奏的地位,便玩起了摇滚乐,在乐队中担任吉他手。然而随着年龄的增长,他似乎渐渐在阮这件古老的乐器身上,参到了独具民族特色的灵魂之音,因此,他重新拿起手中的阮,而这一次,就再也没有放下。《出彩中国人》上短短五分钟的表演,让观众认识了这个不为大众所熟知的中国乐器——阮。而他所弹奏的中阮,因音色最接近吉他,也被外国人称为"中国吉他"。

 作为中国传统的民族乐器,阮在早期的民乐队中,主要是为其他乐器声部做伴奏,所以在众多优秀的民族乐器中很难脱颖而出。后来一些演奏家们吸收了中外弹拨乐器的演奏技巧,丰富了阮的弹奏技术,力求将阮从伴奏的领域逐渐提升到独奏的地位。冯满天参加《出彩中国人》,也是想通过节目让更多的观众认识这个乐器,从而引起大家对民族音乐的关注。

❶白居易:《和令狐仆射小饮听阮咸》。

名曲欣赏

～《丝路驼铃》

《丝路驼铃》描述了一个骆驼商队在丝绸之路上行进的场景：夕阳西下，放眼望去，一望无垠的沙漠里留下一排排骆驼的脚印……商队的人马拖着疲惫的身躯，在强光的照射下，他们的身影越拉越长，只有骆驼身上的铃铛发出清脆的响声，打破了沙漠原有的宁静……用大阮的扫弦来模仿商队行进的速度，奠定了这个乐曲开始的基调。随着演奏者力度的加强，也展现出商队在长途的颠簸中，脚步越发沉重。慢板之后的一段快板类似于舞曲的风格，将人们舞蹈的场面和欢庆的场景体现得淋漓尽致，而阮的弹拨技巧也在这个段落得到了充分的发挥。乐曲采用新疆民歌作为创作的素材，并非中国民族音乐常用的五声调式，而是在整个编曲上加入了许多带有新疆风格特色的变化音，清新古朴的气质，拉开了丝绸之路的神秘面纱，带有西域风格的曲调使这个乐器充满异域风情。

依杆三君子——三弦

依杆三君子，挥弹手指尖。说唱人间情，弦音留心间。

三弦，是中国传统弹拨乐中具有鲜明演奏风格的乐器。它既不像古筝那样在柔美和抒情中带着绵绵无尽的沉思，也不像古琴那样渗透出孤傲自赏的文人气质，还不像琵琶那样呈现出层次丰富而色彩纷呈的乐音篇章，而是单凭这三根琴弦弹奏出人生百态的心境，将通俗的市民生活用它如诉如歌般的音乐风格演绎得生动而精彩。

20世纪90年代初，中央电视台一套推出了一档《曲苑杂坛》的节目，栏目以"弘扬中华传统文化，尽显民族艺术瑰宝"为宗旨。节目的开场曲带有浓郁的曲艺风格，这正是取决于背景音乐的伴奏中加入了一样乐器——三弦。

三弦起源于一种类似于玩具的简易打击乐器——小摇鼓。相传秦始皇统一六国后，征用百姓去修筑长城，为调剂繁重的劳役生活，有人将小摇鼓加以改造，装上了琴弦，制成圆面长柄、可以弹奏的乐器，当时叫做"弦鼗"（这是三弦的前身）。三弦一词最早见于唐代崔令钦所著的《教坊记》中："平人女以容色选入内，教习琵琶、三弦、箜篌、筝等者，谓之搊弹家"。自盛唐以来，规格宏大的宫廷燕乐、歌舞大曲、多部伎乐成为主流的音乐体裁。由于三弦的音色并不适合唐代宫廷音乐的气质，因此在当时还未成为流行的

乐器。今四川、河南、辽宁分别出土了南宋伎乐石雕演奏三弦的画像、演奏三弦的乐俑以及壁画中的三弦图，说明三弦在宋元时期已经变成流行的乐器。

小摇鼓（鼗）

左一为弹三弦的乐俑

宋代城市经济的发展，市民阶层的兴起，说唱音乐成了时代主流，中国音乐进入新的转型期。直至元代，三弦为元曲做伴奏，伴随着说唱音乐成熟和戏曲行业的繁荣，三弦才逐渐流行起来，成了广受人们欢迎的乐器。

三弦从形制上分大小两种。小三弦音色清亮，主要为北方流行的鼓书（说唱）伴奏，其中包括京韵大鼓、梅花大鼓、河西大鼓、山东大鼓、乐亭大鼓、北京单弦、天津时调、陕北说书等。大三弦音色醇厚，为京剧、豫剧、吕剧等地方戏曲伴奏。在南方，三弦还

在江南丝竹、潮州音乐、广东音乐等器乐合奏中出现。在台湾和闽南一带流行的南音三弦,因演奏福建南音而得名。明清时期,三弦还作为传统昆曲乐队的三大件活跃于戏曲舞台。

三弦区别于中国其他弹拨乐的特质在于,其琴杆最长,音域最宽,无品演奏。在演奏上,三弦没有其他乐器显得精致,却在弹拨类乐器中独秀一枝。它身上印刻着世俗文化的烙印,音调通俗又不失风趣,气质独特又个性鲜明。演奏技巧主要有扫弦、搓弦、轮指、弹挑、双弹、双挑等。正是这样朴实的演奏技巧,才使三弦以一变百,以不变应万变。说家长里短,叹人生百态,唱世间情仇,抒心中畅快。三弦以其独具魅力的伴奏,成就了说唱音乐和戏曲艺术的黄金时代。

三弦与三味线

三味线是日本传统的乐器,由唐代中国传入的三弦改良发展而成。三味线与中国的三弦形制相似:三根弦的构造,细长的琴杆,接近于方形的琴箱。三弦的构造从上至下依次是:卷枢(琴头)、琴匣(位于卷枢下方)、琴弦、琴轴(用来调弦)、鼓子、蟒皮、僧帽、琴码、倒冠。三味线则是由天神、棹、拨皮、驹、胴、音绪、拨组成。二者的区别在于,三弦的琴面以蟒蛇皮蒙面,三味线则是

猫皮或狗皮制成。三弦演奏时用拨片或手指演奏，三味线则使用象牙、犀牛角、龟壳等制成拨子演奏。三弦主要运用于说唱音乐的伴奏，反映出市民阶层的音乐文化，带有鲜明的地域特征。三味线主要用于歌舞伎伴奏，反映了浓郁的江户文化，在日本传统的乐器中占有重要的分量。

　　三弦主要有两种演奏姿势，一种是平腿而坐，一种是跷腿而坐。将琴放在演奏者的右腿上，琴鼓背面距离腹部有8～10厘米的距离，切记不要紧贴腹部，否则会影响发音效果。琴杆与身体呈45°倾斜角，左手持琴杆，右手固定琴箱。三味线的演奏姿势与日本的礼仪文化相关，演奏者身着日本传统的和服，除了常见的平腿而坐，还有跪地演奏的姿势。因配合艺伎的表演，三味线的演奏风格严肃又不失庄重，这与三弦的灵动俏皮形成了音乐上的反差。

中国的三弦

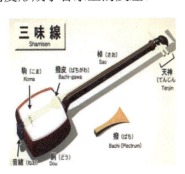

日本的三味线

当代的中国传统音乐正在流行音乐的夹缝中艰难生存，三弦被许多当代的年轻人认为是古董艺术。从外观上看，三弦像是有年代感的乐器，但是其流行的时间并没有琵琶、古琴的时间长。为让更多的人了解和认识三弦，一位摇滚乐队的成员想到用三弦来伴奏他们的音乐。2013 年长江迷笛音乐节上，歌手郝云和他的乐队现场带来了歌曲《卖艺小青年》，用三弦弹奏的前奏响起时，现场观众瞬间就沸腾了。编曲在乐队中加入电音三弦之后，整个歌曲的气质独树一帜。音乐的基调摒弃了一般摇滚乐的聒噪和愤怒，反而多了一种老北京人的闲趣和情怀，三弦摇身一变，在这个乐队中变成了一种时尚而炫酷的乐器。

当下在许多流行音乐明星真人秀的节目中，会经常见到一些民族乐器的身影。2014 年韩磊在内地音乐综艺节目《我是歌手》中，曾用三弦来为他的歌曲《花房姑娘》增色。在这个表演当中，用三弦弹奏的歌曲旋律京味儿浓郁，而在整个伴奏的乐队中，三弦更像是一个色彩乐器，虽没弹奏整曲，但是它的每一次出现都给歌曲带来清新的气质，也带给观众别样的视听感受。

名曲欣赏

《梅花调》

《梅花调》是以三弦为主的器乐独奏曲,编曲为肖剑声先生(中国音乐学院教授、三弦演奏家)。本曲素材取自于北方流行的"梅花大鼓"的说唱音乐,全曲分中板、慢板、快板三个段落。有的音乐是一种浅吟低唱,有的音乐是一种自言自语,有的音乐是一种发泄,有的音乐是一种诉说衷肠……三弦本身是作为说唱音乐的主弦伴奏,却在这个乐曲中独自绽放,它独特的音质就像来自于深山未被污染的清泉,活泼激荡,沁人心脾。在调性游离中,三弦将器乐化的语言功力发挥到了极致,乐曲在保留传统的演奏技法同时,又赋予了《梅花调》新的生命和意义。

始用乐舞，益召歌儿——箜篌

……于是塞南越，祷祠太一，后土，始用乐舞，益召歌儿，作二十五弦及箜篌琴瑟自此起。

——《史记·封禅书》

箜篌，一听这个名字，就仿佛是从历史中走来，相较而言，这是一件对大众来说比较陌生的小众乐器。它就像是隐世隔绝了多年的绝世高手，始终带着一份难以言说的神秘感。或许是应了那句"此曲只应天上有，人间哪得几回闻"的说法，因为罕见，所以显得弥足珍贵。

箜篌又名空侯、坎侯，是中国古代传统的弹弦乐器，起源于波斯，流行于汉唐时期，主要用于宫廷雅乐十部伎和乐舞伴奏。其音色通透清秀，飘荡摇曳，呈现出中国古代宫廷音乐的历史画面感，让听者在仙乐中描画出古代宫廷音乐的演奏场景，仿佛追随着美妙的乐音飘渺入天宫。那是一种至幻至美的听觉体验，更是其他乐器所不能企及的高级美。

箜篌在汉唐时期是皇家乐器，由于广泛运用于大型的宫廷音乐伴奏，因此演奏发展得极快、极高，深受帝王将相的青睐。唐代梨园❶乐工李凭擅弹此乐器，天子一日一召见，名气之高，远超于当时

❶ 唐代皇家专门训练乐工的地方叫做梨园。

著名的歌手李龟年。诗人李贺曾在《李凭箜篌引》中写道:"吴丝蜀桐张高秋,空白凝云颓不流。江娥啼竹素女愁,李凭中国弹箜篌。昆山玉碎凤凰叫,芙蓉泣露香兰笑。十二门前融冷光,二十三丝动紫皇。女娲炼石补天处,石破天惊逗秋雨。梦入坤山教神妪,老鱼跳波瘦蛟舞。吴质不眠倚桂树,露脚斜飞湿寒兔。"李贺多次运用象征和比喻的手法,展现出演奏者所创造出的音乐意境,生动地再现出李凭高超的演奏技巧,表现出作者极高的文学修养和天马行空的想象力,极具浪漫主义色彩。

古代箜篌从形制上分为竖箜篌、卧箜篌、凤首箜篌三种。竖箜篌是从远古时期狩猎者的弓箭演化过来的,它的出现伴随着人类文明的进程。凤首箜篌和竖箜篌外形相近,为凸显皇家富贵大气的气质,在琴头加了凤凰头的装饰。汉代时竖箜篌从波斯传入中国,与西方竖琴同宗,只是在

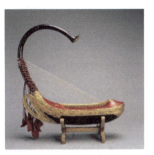

卧箜篌

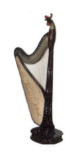

凤首箜篌

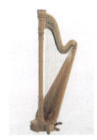

西洋竖琴

叫法上不同，而竖琴在当代特指西洋竖琴。卧箜篌与古琴属同一起源，琴身面板上带品位，使用竹片拨奏或击奏，是汉族的传统乐器，被誉为"华夏正声"列入《清商乐》。卧箜篌曾在唐代传入朝鲜，后经过流传，改良成玄琴。

箜篌之所以不被现代人所熟知，是因为宋代之后，俚俗的市民音乐成为文化主流，随着宫廷雅乐没落，演奏箜篌的人也越来越少。后来箜篌被古筝、古琴这些同类型的乐器所替代，最后失传于民间。后人只能从壁画和雕刻中看到箜篌的图案。

现代箜篌是结合了竖琴和古筝所制作出来的一种新型箜篌。改革后的箜篌是双面琴弦，西洋竖琴是单排琴弦，这是两者在外形上最直观的区别。从演奏技巧层面来看，箜篌是在竖琴演奏的基础上，糅合了古筝压弦颤音等常用技巧，使乐器灵动起来，带动韵味上的变化。双排弦的构造，左右手可轮番奏出旋律，还可一手旋律一手伴奏。两手还可同时奏出旋律互不干涉，增强了和声和复调旋律的功能。现代箜篌在演奏技术上大量借鉴了古筝，但两者的区别在于，古筝属平弦类乐器，戴假指演奏，其音色醇厚，似静谧的荷塘淡雅含蓄；箜篌属竖弦类乐器，用手指演奏，其音色空灵，似泉水般清澈透亮。令人惊喜的是，演奏者运用古筝的演奏技巧时，箜篌就像是那种乐器的化身，将音乐符号都融入其中。

"箜篌国手"崔君芝

崔君芝 20 世纪 60 年代在中国音乐学院学习乐器演奏,毕业后在歌舞剧院工作期间学习掌握了竖琴的演奏技巧。1979 年她参加箜篌改制研究,致力于箜篌演奏技巧的钻研与创新。因失传多时,当时无人会弹奏箜篌,她只能用自己的音乐学识和乐器演奏经验,苦心研究,积极探索,从竖琴、古筝、琵琶等古乐器中汲取精华,琢磨演奏技巧。她在潜心钻研箜篌演奏技巧的过程中,曾翻阅大量古代的诗词歌赋,从中提炼出箜篌的文化底蕴和历史价值,汲取营养和创作的灵感,终于创造出现代箜篌的演奏技巧和方法,成为中国近代第一位女性箜篌演奏家,被誉为"箜篌国手"。目前崔君芝旅居海外,致力于箜篌的演奏、作品创作、教学和理论研究,代表作品有《清明上河图》《脸谱》《湘妃竹》等。美国密尔必达市为表彰崔君芝多年以来对中国传统文化的推广,将每年的 11 月 1 日作为"中国箜篌日"。这既是对崔君芝艺术生涯的肯定,也是对中华传统文化的认可。

名曲欣赏

〰《湘妃竹》

《湘妃竹》是由世界首席箜篌演奏家崔君芝创作并演奏的。乐曲取材于琵琶套曲《塞上》中的《湘妃滴泪》。整首曲子如行云流水般淡雅柔曼,呈现出雨后天晴、洞庭湖畔湘妃竹曼妙起舞的优美意境,歌颂湘妃竹的高尚气节。箜篌独有的弹奏,犹如稠密的细雨从空中飘落,叮叮咚咚地敲打在湘妃竹的叶面上,顿音的节奏似微风吹过,竹叶轻轻摇曳将水珠散落一地,泛起层层涟漪,泛音偶然闪现,缥缈而通透……崔君芝用深厚的演奏功力,完美地驾驭了这件曾经失传的乐器,仿佛凤凰涅槃重生,让箜篌在现代的舞台上继续散发无穷的魅力。她的优美,不是绚烂夺目的云锦,更不是甜蜜的耳边私语,她不是豪华富丽的端庄之美,也不是气势恢宏的大气之美,她是一种薄雾笼罩下的朦胧之美,是月色融融或细雨绵绵的夜色之美。从听觉上,我们可以感受到大量的演奏技巧与古筝如出一辙,但却营造出非凡的意境与氛围,让人意犹未尽,沉醉其中。

拉弦类

鼓瑟吹笙——中国乐器寻珍

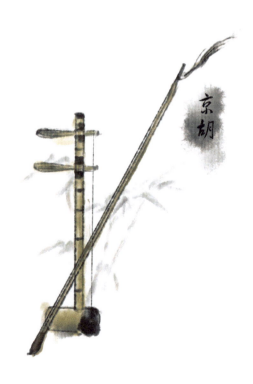
京胡

应运国粹生——京胡

> 由来一声笑,情开两扇门。乱世风云乱世魂,平生多磨砺,男儿自横行,站住了是个人。
>
> ——《大宅门》

2001年央视播出的大型电视连续剧《大宅门》取得了不错的收视成绩,主题歌《大宅门》也广为观众熟知。为突出此剧厚重的历史背景和大气沉稳的宅院气质,以一连串的锣鼓经节奏拉开序幕,紧接着是带有京城韵味的京胡奏响了歌曲的前奏。抑扬顿挫的旋律,加上叙事口吻的演唱,将这首京歌完美地带进剧情。

京胡,是专门为京剧伴奏的拉弦乐器。与其他胡琴的历史渊源不同,京胡的发展时间虽短,但自出现就带着气质非凡的光环。清末,京剧受到皇家统治者的垂青,一跃成为全国最有声望的戏曲剧种。当时的京剧艺人以能够进宫演出为毕生的荣耀。京剧是以演员为中心的表演艺术,而与演员交涉最多的还要数在乐队里拉京胡的琴师。

京剧琴师大多出自世家,还有一部分是演员转行。这些人大多数因为变声倒仓,声音无法回到之前的最佳音色,因而放弃演员身份,转战幕后做了琴师。琴师不仅仅要伴奏演员的唱腔,还要参与唱腔创作。梅兰芳先生的创腔遵守着"移步不换形"原则,意思就是要在传统戏曲的基础上去继承,从而发展新的唱腔,这就要求琴师拥有大量传统剧目的积累和伴奏经验。

著名琴师徐兰沅8岁开始学戏，生旦净丑四个行当的戏都演过，还给许多名角儿配过戏，但因嗓音条件限制，后来改做京胡琴师。1921年梅兰芳赴香港演出之际，琴师因身体欠佳未能登台，于是徐兰沅助梅兰芳完成了演出。之后二人建立了长达28年的合作关系，梅兰芳赴美、赴俄罗斯演出都是由徐老伴奏。两人在长期的合作中建立了良好的默契，梅兰芳的新戏《洛神》《西施》《太真外传》《生死恨》等代表作品都有徐老的功劳。

小小琴身 大大能量

京胡和其他胡琴类乐器的构造基本相同，由琴轴、琴杆、琴筒、琴码、琴弦、弓子、千斤几部分组成。它是身形最小的胡琴，琴筒越小，也就意味着音调越高。与其他胡琴类乐器不同的是，京胡的琴身不是用木材制作而成，而是采用两根粗细不同的竹子，琴杆用直挺的细竹子，琴筒用粗壮的竹子。或许就是因为制作材料的不同，而形成了京胡独特的演奏音色。

作为身形最小的胡琴，却能发出高亢的音色，这其中演奏的关键在于演奏者手腕的力道和运弓的分寸。虽然琴身娇小，但其娇小的外表却潜藏着大大的能量。京胡在演奏上讲究一股韧劲儿，用现在的话叫"起范儿"。就像京剧演员的每一次的定点亮相一样，琴

师在演奏时为体现出这个乐器的精气神，精准的同时还要游刃有余。

京剧是以唱西皮腔和二簧腔为主的剧种，而京胡的伴奏也为适应不同的声腔去改变它的定弦音高❶。在实际的剧目演奏中会涉及不同的调高，为切换方便，通常琴师都会准备三至四把琴放在身边，每一把的定调都不同。京胡为京剧而生，它伴随着京剧兴起的辉煌年代，也见证了国粹的风华绝代。

京剧乐队的"三大件"

传统的京剧乐队统称为"场面"，用京剧打击乐伴奏的叫做武场，用管、弦乐乐器伴奏的叫"文场"。京剧文场乐队的标配有三件乐器，即京胡、京二胡和月琴，俗称"三大件"。

京胡的把位较窄，它的最佳音色区域在第一把位，遇到高音时经常低八度换弦演奏，后来这便成为京胡演奏的特色。在演奏姿势上，京胡也区别于其他胡琴乐器，右手的拉弓并非是与琴身成90°角，而是向上倾斜30°角。为体现京剧独特的韵味特征，演奏者在握弓演奏时需要恰当地使用手腕的力道，去体现京胡独特的音色。京胡紧拉慢唱的伴奏方式，较好地适应了京剧演唱的叙事功能。在乐队中拉京胡的琴师被称为"操弦"，相当于文场乐队里的

❶西皮定弦为（a e1），反调西皮定弦则为（d1 a1）。二簧定弦为（g d1），反调二簧定弦为（c1 g1）。

首席，发挥着领奏指挥的作用。

京二胡的身形比民乐二胡小一码，音色没有二胡明亮，属于中音乐器（类似于西洋弦乐中的中提琴）。其音高要比京胡低一个八度，演奏方法和技巧都与京胡相似。传统的京剧乐队本身是没有京二胡的，自梅兰芳先生编演新戏以来，就致力于京剧的创新和改革，他觉得乐队的伴奏缺少层次，略显单薄，于是在民乐二胡的基础上创制了京二胡。京二胡的低音醇厚，与京胡明亮高亢的音色水乳交融。京二胡的出现，极大地丰富了京剧乐队的音响层次，在音色和音区上与京胡形成了对比，对京胡的高音声部也起到了陪衬的作用。

月琴是三大件中唯一的弹拨乐器，其音色透亮，颗粒饱满。从外形看最接近阮的样子，但是身形较小，音调较高。琴面没有镂空的音箱，是实板的材质的板面。月琴灵动的音色一出现，就改变了以弦乐为主的文场乐队风貌，也为京剧乐队的整体伴奏增色。

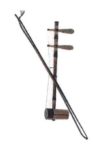
京胡

京二胡

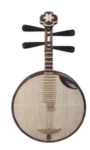
月琴

名曲欣赏

〰《夜深沉》

京胡曲牌《夜深沉》是以昆曲《思凡》一折当中的"风吹荷叶刹"中的四句歌腔为基础,历经几代琴师的加工改编而成。此曲配合《霸王别姬》中虞姬舞剑的身段,彰显出虞姬命运的悲情色彩。乐曲结构严谨,曲风刚劲有力、充满激情,令人荡气回肠。

随着当代胡琴演奏技术的不断提升,京胡也逐渐由幕后走到台前。本曲是根据京剧传统曲牌改编的大型器乐曲,演奏采用京胡主奏、民乐队伴奏,脱离了只给京剧伴奏这一单一的表演形式。在演奏时较好地保留了京胡在京剧伴奏中独有的抹弦、滑音、衬垫加花等技巧,再加上民乐队的伴奏,丰富了音响效果,整个曲风大气磅礴,京韵浓郁,颇具胡琴大将风范。

二泉风光好 映月伴哀鸣——二胡

中军置酒饮归客,胡琴琵琶与羌笛。

——唐·岑参《白雪歌送武判官归京》

在中国古代,弓弦类的乐器都可以被称为胡琴。胡琴是由北方少数民族传入中原的,古代汉人称北方少数民族为胡人,胡琴因此而得名。

在中国本土的民族乐器中,两根琴弦的乐器并不多见。然而乐器构造越简单,也就意味着演奏的难度越大。

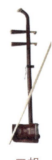
二胡

高胡

板胡

京胡

胡琴家族的成员有很多,二胡、板胡、中胡、高胡、坠胡、京胡均有一席之位。它们的共性在于都是两根弦的拉弦乐器,主要区别在于乐器制作的材质、乐器的音色音域以及演奏技巧方法。

二胡属于中国传统民乐弓弦乐器门类中的一种,外观精致小巧,

音乐表现力极强，一直备受国人的推崇与喜爱，这与它优美的音色、较宽的音域、多样的演奏技巧以及丰富的表现力不可分割。虽没有古琴和筝流传的时间长，却发展迅速，成为中国一大乐器演奏门类，拥有广泛的受众群体。

奚琴、嵇琴、二胡

二胡，顾名思义为二弦胡琴的意思，始现于唐朝。从乐器构造层面来讲属于弓弦类乐器，但从演奏方法上划分则属于拉弦类乐器。二胡并非中原乐器，而是来自于少数民族部落，因此带有浓郁的民族地域特征。它有一个颇具异域风情的名字，叫做"奚琴"。宋朝学者陈旸在《乐书》中曾写道："奚琴本胡乐也，出于弦鼗而形亦类焉，奚部所好之乐也。盖其制，两弦间以竹片轧之，至今民间用焉。"到了宋代，胡琴又被改名为"嵇琴"。直到明代以后，中国戏曲成为人们生活中的主流艺术文化，而拉弦乐器的音质恰好满足了戏曲伴奏的需求，二胡便得以迅速发展。

别看二胡体量小，但其构造并不简单，分为琴头、琴杆、琴筒、琴弓、琴轴、琴码、琴弦、千斤这几大部分。二胡琴筒以六边形居多，琴筒侧面是一层薄薄的蟒蛇皮，皮面中心是琴码，琴码固定两

根琴弦，粗的叫内弦（也叫里弦），细的叫外弦，琴弓在两弦之间运动发声。琴弦由琴筒底座，通过琴码，穿过千斤线，最后被固定在琴轴上，演奏者通过转动琴轴来调音。

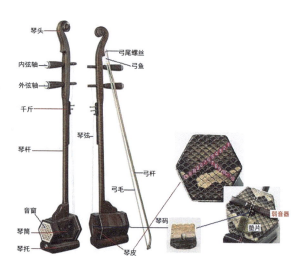

二胡结构图

二胡的材质一般会选用檀木、乌木或红木，根据材质的不同二胡的价格也会不同，演奏者要根据自身演奏水平的高低来更换新琴。在挑选新琴时，可以从木头的材质和蟒皮花纹来参考，上好的紫檀木和纹路大的二胡，价格相对较高。

二胡的保养很讲究。通常要将琴置于琴盒中，放于温度适宜、

防潮的空间，避免强光暴晒和暖气烘烤。每次练琴之后，最好将琴筒面上残留的松香沫儿用软布擦拭干净。琴码下方可垫一小块海绵，在某种程度上会降低噪声。当然，最好的保养方式就是经常练琴，二胡不是消耗型乐器，如果妥善保养，音色会越拉越好听（只有中高档的琴才适用）。

一曲一琴一人

"二泉风光好，映月伴哀鸣。"凄美悠扬的《二泉映月》带有鲜明的中国民族音乐气质，曾获20世纪华人经典音乐作品奖。关于它的演奏者——流浪艺人阿炳辛酸漂泊一生的故事，也流传至今。正是这一曲、一人，让"二胡"这个民族乐器走入大众的视野，也让那有着如诉如泣一般气质的曲调缓缓地流淌在人们的心坎。

20世纪70年代，世界著名指挥家小泽征尔来到中国，他第一次听到现场演奏的《二泉映月》时，不禁感动得潸然泪下，于是发出这样的感慨："我没有资格指挥这首作品……这种音乐应跪下来听。"这首能让著名指挥家"下跪"的曲子，并非出自专业的作曲家之手，而是出自民间的流浪艺人阿炳。

阿炳原名华彦钧，出生于江苏无锡，他的父亲是当地道观的道

士,精通多种乐器,擅长演奏道教音乐。阿炳从小耳濡目染,跟随父亲学习演奏二胡、琵琶、笛子等乐器,由于天赋过人,技艺高超,成了当地小有名气的民间艺人,人称"阿炳"。

阿炳肖像

阿炳故居

江苏无锡惠山下有一泉水,那里郁郁葱葱、泉水涓涓,有"天下第二泉"的美誉。每当阿炳心情郁闷之时,会独自一人对着泉水拉琴,抒发内心的情感。《二泉映月》就是阿炳在二泉湖边即兴创作的。风景虽好,心境不同。或许是天妒英才,阿炳人到中年,身患眼疾,双目失明,晚年只能靠乞讨卖艺为生,一生境遇跌宕,充满艰辛。

历经生活磨难的阿炳,饱尝着世事的辛酸屈辱,于是他将满腔的情愫化作一个个扣人心弦、催人泪下的音符,倾诉在手中这二胡的琴弦之间。《二泉映月》的音乐旋律呈现出中国民族民间音乐简

约而含蓄内敛的风格，主题旋律不多，却出现了多次加花变奏，丰富了乐曲的层次结构，也将作者的情感依次推进，二胡在他的演绎下，仿佛焕发出新的生机。迫于潦倒困苦的生活环境，阿炳基本的生存都成了问题，加之后来疾病缠身，已经无力上街乞讨，无奈长期卧病在床。

悲惨的遭遇充斥着阿炳的晚年，他以为自己的一生就要如此捱过。上天眷顾这位流落民间而才华出众的艺人，阿炳在其艺术生涯的末期迎来了新的曙光。1950年的夏季，中央音乐学院师生为了发掘抢救、研究和保存民间音乐，委托杨荫浏教授等专程到无锡为阿炳录制《二泉映月》《听松》《寒春风曲》三首二胡曲和《大浪淘沙》《龙船》《昭君出塞三》三首琵琶曲，这些遗失在民间的优秀作品终于得以保存下来。录音结束不久，阿炳便离开人世。我们在他的音乐中听到的是与命运抗争的力量，是对生活充满希望的憧憬，是中华民族顽强不屈的精神。阿炳对于中国民间音乐创作和民族器乐演奏做出的巨大贡献，使他在世界音乐史中都占有重要地位。

名曲欣赏

≋ 二胡独奏《空山鸟语》

《空山鸟语》出自近代国乐改进的先锋代表刘天华之手。乐曲创作于1928年，标题灵感取自于唐代诗人《鹿柴》中的诗句"空山不见人，但闻人语声"之意。乐曲创作采用拟声的手法，模仿树林之间百鸟争鸣、生机盎然的景象。全曲分五个段落，有引子和尾声。引子犹如林间鸟鸣，空谷回声，清新脱俗，空旷悦耳。而主题音乐段落则大量使用二胡的上滑音和下滑音，来表现鸟儿清脆活泼的叫声。演奏者在二胡中高把位来回切换，力度也随之改变，模仿出不同种类、不同体型的鸟叫声，体现出作者面对大自然美景所产生的愉悦心情。这首乐曲的创作，充分利用二胡中高音音区和滑音演奏技巧，将鸟儿争鸣的情景刻画得栩栩如生。这得益于刘天华先生大胆吸收西洋作曲技法和演奏手法，使乐曲生动优美，富有情趣，一改二胡往日凄苦悲凉的演奏风格，也让二胡的音色在这个乐曲中得到了极大的发挥。

音乐二维码

二胡独奏《查尔达斯》

《查尔达斯》出自于 19 世纪末意大利作曲家蒙蒂的一首小提琴独奏作品,由中国演奏家移植成为二胡曲。查尔达斯起源于吉普赛的一种舞蹈,乐曲引子部分舒缓而富有歌唱性,第一主题段落是急促的快弓演奏,第二主题转入凄美的抒情段落。因为是移植曲目,所以乐曲呈现出西方音乐的典型风格,作为中国民族乐器的二胡一改往日的中国风,演奏起西方作品显得独树一帜。蒙蒂的这首小提琴作品在西方有着极高的普及度,深受乐迷的喜爱。二胡版移植的《查尔达斯》,极大地发挥了二胡抒情的演奏功力,又借鉴小提琴拓展了新的快弓演奏技巧,改变了原曲的风貌,使听众对这首熟知的作品有了新的视听体验,这也让二胡向国际的舞台更接近一步,二胡因此被西方人誉为"中国小提琴"。

音乐二维码

石破天惊奏铿锵——板胡

《西游记》是中国古典文学四大名著之一，在中国文学史上有极高的地位。1986 年的电视剧版本的《西游记》一经上演，便风靡全国，剧中生动的形象除了演员的塑造以外，还得益于剧中每个人物的配乐。每当一个角色出场，还未开口，都会先出现一段代表其人物形象的音乐，未见其人先闻其声。

在猪八戒回高老庄娶媳妇的片段中，为了更好地贴近人物形象，此处的背景音乐《猪八戒背媳妇》选用了板胡来伴奏。此时的板胡变成了一个有灵性的乐器，演奏者充分运用多种滑音技巧，将其独有的音色旋律拟人化，俏皮可爱又不失风趣，音乐略带诙谐与讽刺的色彩，成功地塑造出猪八戒贪吃好色又懒惰的滑稽形象。

板胡，在人们心目中不算热门的乐器，但是只要它一出声就能让场面的氛围立刻活跃起来。作为同样是两根弦的弓弦乐器，它却没有二胡那样较广的受众群体。它在弦乐中的地位，就好比三弦在弹拨乐中的地位，因为太具个性，所以不适合与乐队齐奏，仿佛天生带有领奏者的气质。

明末清初，伴随着地方戏曲梆子腔的出现，板胡应运而生，迄今为止已有三百多年的历史，因而板胡的演奏风格与民间曲艺和地方戏曲有着很深的渊源。像北方地区的地方戏，如秦腔、豫剧、评剧、河北梆子、山东梆子等，都将板胡作为乐队伴奏的主奏乐器，因而板胡又叫秦胡、梆胡、大弦等。为了表现地方戏曲的韵味和风

格特色，为戏曲伴奏的板胡琴师常用特色的演奏手法，去模仿演员的唱腔，因此像滑音、揉弦、甩弓等演奏技巧，在力道和手法运用上也经过了特殊的处理。

　　板胡独具个性的演奏方式，既擅长表现高亢激昂的火爆情绪，又兼具了优美细致的特点，它是胡琴类乐器中少有的带有浓郁地方色彩的乐器。同时，这把胡琴是极为擅长抒情和叙事相结合的乐器。在演奏慢板乐段时，高亢的音色中夹带着一股发自内心的深情，粗犷的外形下又演绎出细腻的柔情。在演奏快板乐段时，那种铿锵有力的节奏中带着一股倔强的燥劲儿，又深刻地体现了北方人的直爽与热情。我们在许多西北题材的影视作品中，描写社会底层人民坎坷的遭遇以及他们的心理活动时，经常能在背景音乐中听到板胡那如泣如诉的琴声。

　　从构造上看，板胡与二胡体型相当，不同之处在于二胡琴筒为木质的六边形，侧面蒙的是蟒蛇皮，而板胡的琴筒为坚硬的椰子壳（又称为瓢），侧面蒙的是木板，因此得名为板胡。板胡音色的优劣体现于木材上，木质松软、质地匀称的梧桐木料是上等的选材。板胡的琴弓要比二胡的琴弓长且粗，千斤与二胡也有区别。板胡的千斤又叫腰马，是由扁平的木片制成的。二胡的千斤使用结实的细麻绳来固定琴弦，有些给戏曲伴奏的板胡的琴弦较粗，演奏者还需戴指帽演奏。在演奏技巧上，板胡不像二胡那样中规中矩，而是侧

重于对戏曲风格的体现。相同的技巧运用在二胡上会显得夸张,用在板胡身上就恰到好处。

板胡琴筒

板胡

当代的板胡从演奏功能上分为独奏型和伴奏型两种。伴奏型板胡的定弦高度视演奏者的嗓音而定,方式有两种,一种是四度定弦,一种是五度定弦。按照音域板胡分为高音板胡、中音板胡、次中音板胡三种形制。

我们的时代缤纷多彩,乱花迷眼,却缺少这样能代表民族的声音。随着板胡演奏技术的发展,其演奏方式方法也变得多元。中华人民共和国成立以来,板胡演奏界涌现出了像刘明源、李恒、沈城这样杰出的代表,经过几代板胡演奏家的努力,板胡已经逐渐脱离了为戏曲伴奏的单一模式,有着向独奏型乐器发展的趋势。《大姑娘美》《秦川行》《大起版》《秦腔牌子曲》等优秀的板胡作品问世,无不彰显地方戏曲的韵味。作曲家在改编的同时,加入了新时代的演奏技巧,极大程度上推动了板胡事业的发展。中国民乐的创作,离不开传统音乐的土壤,而传统音乐在当代人的改编下,也重新焕发出新的光辉。

名曲欣赏

《秦腔牌子曲》

秦腔是梆子腔系的源头，秦腔又名梆子腔。河南豫剧、山西晋剧、河北梆子、山东梆子都属于梆子腔的分支，这些地方戏曲乐队伴奏有一个共同点，即都以板胡作为主奏乐器，硬木梆子作伴奏。《秦腔牌子曲》是一首中音板胡独奏曲，作曲郭富团于1952年改编于陕西秦腔的若干曲牌。板胡因长期作为北方梆子腔戏曲的伴奏乐器，因而身上携带着戏曲音乐的基因。这首板胡独奏曲，也继承了戏曲的音乐程式，即散、慢、中、快、散的音乐结构，从而达到整个乐曲的完整和平衡。开篇的散板就是乐曲的引子，热烈奔放，节奏宽松，松弛有度。慢板曲调源自于《官谱》，旋律拉宽，舒展而悠闲。中段的曲调是由曲牌《杀妲姬》改变发展而成，音乐情绪渐渐转向激昂。快板段落源于曲牌《入洞房》，音型短小，热情奔放。最后的段落又回到了散板，速度回落之后，伴随着板鼓伴奏进入了华彩乐段，此段运用了急速快弓演奏，音节繁复，将热烈欢腾的气氛推向高潮。此曲展现出浓郁的秦腔风韵，整个乐器如行云流水般流畅自然，体现出西北地区的精神风貌。加上板胡的演绎，时而豪气冲天，时而丝丝入扣，时而欢快跳跃，时而浅吟低唱……

马蹄踏得夕阳碎，卧唱敖包待月明——马头琴

> 胡琴，制如火不思，卷颈，龙首，二弦，用弓捩之，弓之弦以马尾。
> ——《元史·礼乐志》

马头琴，因琴头上端雕刻的马头而得名，蒙古族之神圣乐器，承载着族人深厚的文化历史，是对蒙古人阳刚之气与婉约之魂的完全诠释。没有缠绵悱恻的弦音，却有着属于草原的粗犷和自由，听闻之便仿佛看到一幅美丽的图景缓缓展开：牧民的琴声从毡房中飘出，羊群尽情地享受着大自然的馈赠，这是一股来自于远方的神秘力量。就连那文人骚客的诗句，也比不上这弦声的魅力。

马头琴是蒙古族最具代表性的弓弦乐器，其根可追溯于唐代流行的拉弦乐器。据蒙古族的岩画和一些资料显示，古代的蒙古族人把酸奶的勺子加工之后蒙上牛皮，扯上两根琴弦，便能当乐器演奏，当时称之为"勺形胡琴"。至今在蒙古国的西部还有人把马头琴叫做"勺形胡琴"。元朝是我国历史上第一个由少数民族（蒙古族）建立的朝代，因此马头琴走入了宫廷，丰富了宫廷音乐，成了宫廷音乐的主奏乐器。

白马化琴

相传在察哈尔草原上有个热爱唱歌的牧童,有一天放羊的途中,他遇到了一只刚出生不久的小马驹,他在原地等了很久都没有等来马驹的主人,又担心马驹被野狼袭击,于是就将马驹抱回家里。日子一天天过去,小马驹成年之后变成一匹矫健的白马,陪伴牧童度过了快乐的童年时光。长大后的白马,成了牧童家里的守护神。一天晚上,牧童一家人已经熟睡,羊圈里突然传来白马嘶吼的声音。原来是一只野狼深夜袭击了羊圈,白马用自己的身体挡住了羊圈的门,牧童见状拿箭射死了狼。从此,白马和牧童之间的感情更加坚固了。

一年一度的赛马大会即将举行,获胜者可以迎娶王爷的女儿。牧童看到这个消息,于是带着白马去参赛。白马果然没有让主人失望,在比赛中奋力拼搏,拔得头筹。王爷嫌弃牧童出身贫寒,不想履行承诺,却看上了牧童的白马。牧童拼死反抗却遭到毒打,被皮鞭打昏,白马也被抢走。几天后,牧童在家听到有马的嘶吼声,出去一看,原来是他心爱的白马,此时的白马身上已经血迹斑斑。原来王爷得此良驹四处炫耀,不小心从马背上摔下来,于是派人来追杀白马。白马身负重伤,倒在血泊当中,牧童见状悲痛万分,抱着白马失声痛哭。在梦里,他梦见心爱的白马给他托梦,希望主人能

取下它身上的骨头做成琴来陪伴他。于是牧童按照白马的遗愿，用其骨头和尾巴做成了琴。为了纪念这匹白马，牧童把这个琴头雕刻成了马头，这就是关于白马化琴的传说。

蒙族音乐的魂

在蒙古人眼中，马头琴是一件充满灵性的乐器，辽阔的草原、奔驰的骏马、呼啸的狂风、热情的牧歌，所有悲伤和喜悦的心情，都能被马头琴演绎得酣畅淋漓。作为蒙古族特有的弦乐器，马头琴的演奏也有着鲜明的民族风格。蒙族音乐从风格上分为两种类型，即长调和短调。无论是旋律线悠长、气息宽广的长调，还是篇幅短小、节奏紧凑的短调，马头琴都能轻松驾驭。蒙古族特有的呼麦演唱技术，与马头琴醇厚的音色融合在一起，呈现出人与自然的和谐统一。

马头琴

马头琴的音调不高，属于中音类型的乐器，其醇厚的音色像极了一名出色的女中音歌唱家，深厚粗犷的旋律线条，充满了叙事、赞颂、咏叹，格调质朴悠远，与汉族弓弦类乐器有着同系的渊源，却散发出迥然不同的风格魅力。汉族的胡琴乐器琴身娇小，有内外两根粗细不同的琴弦，在琴杆上方三分之一处绑有千斤线，琴弓在两弦之间摩擦发声。马头琴则是少数民族拉弦乐器，琴箱呈梯形状，

比汉族胡琴类乐器的琴箱都大，两根琴弦较粗，共振频率较慢，因而形成醇韵浑厚的音色。从演奏的姿势来看，马头琴也与汉族胡琴有着很大的不同。汉族胡琴一般都是坐着演奏，身体上半身与下半身呈90°，演奏者将琴筒固定在自己的左腿大腿和胯部的交界处；而马头琴的演奏姿势则是，琴身被夹在演奏者的两腿中间。马头琴在琴身构造上最大的特点在于，琴弦上端未绑千斤线，琴弓与琴身是分离的，因此琴弓与琴身具有较大的演奏空间。除了拉奏以外，马头琴的拨弦技巧也广泛运用于乐曲当中，在欢快热烈的音乐气氛中，拨弦技巧更擅长将乐曲的气氛推向高潮。

"天苍苍野茫茫，风吹草低见牛羊"❶，这大概是对草原美景最精致的描绘了。在美丽的内蒙古，马头琴有着广泛的受众群体。无论是年轻的姑娘，还是健壮的小伙，抑或是可爱的孩童、苍老的长者，他们都用自己手中的马头琴奏出他们对于这片草原的期许。马头琴不仅在中国是家喻户晓的乐器，在世界弓弦乐器史上也占有一席之地。2006年，经国务院批准，蒙古族马头琴音乐被批准列入第一批国家非物质文化遗产名录。2009年，蒙古族的马头琴作为单独的乐器被批准列入国家非物质文化遗产名录。民族的就是世界的，蒙古人用马头琴诠释了自己对于本民族音乐的信仰和情怀。

❶出自南北朝乐府诗集《敕勒歌》。

名曲欣赏

〰《万马奔腾》

《万马奔腾》是一首技术含量很高的马头琴曲,乐曲开始是以滑弦加颤音的手法模仿出骏马嘶鸣的叫声,紧接着演奏者通过跳弓的演奏技巧,模仿出马蹄"踢踏踢踏"的奔跑节奏,将骏马驰骋在大草原上的壮观场景渲染出来。琴弓在琴弦上时而奏出连续有力的断弓连音,时而又在两弦外侧快速跳跃,既有群马嘶吼的叫声,又有骏马飞驰的脚步。为了更加生动地体现万马奔腾的场面,演奏者采用了一弓双弦同时演奏的手法,刻意地加大琴弦的摩擦力度,因而带出一点胡琴的燥劲儿,音色逼真,将骏马的野性、蒙古人豪放洒脱的性情展现出来。乐器结合了蒙古族独有的音调及唱腔,运用多种胡琴演奏技巧,营造出骏马奔腾的热烈气氛,全曲酣畅淋漓、气势恢宏、一气呵成。

吹管类

浴火锤炼，古韵悠悠——埙

"至哉！埙之自然，以雅不僭，居中不偏。故质厚之德，圣人贵焉。於是挫烦淫，戒浮薄。……广才连寸，长匪盈把。虚中而厚外，圆上而锐下。器是自周，声无旁假。为形也则小，取类也则大。感和平之气，积满於中。见理化之音，激扬於外。迩而不逼，远而不背。观其正五声，调六律，刚柔必中，清浊靡失……"

<div align="right">——唐·郑希稷《埙赋》</div>

埙，八音中独占"土"音❶。吹奏乐器，有吹孔和音孔（相对于吹孔，用手指按，也称指孔）。单从音色上来形容，埙声沉缓悠长，给人悲凄、哀婉的感觉，呜呜咽咽、绵延不绝。历代作家在对其的描述和称赞中，都掺入了其哲学思想的参悟。唐人郑希稷在《埙赋》中称赞其声音纯洁自然，有如天籁且音韵高雅而非深不可测。这样的描述似乎赋予埙更多关乎灵魂的特质。《乐书》说："埙之为器，立秋之音也。平底六孔，水之数也。中虚上锐，火之形也。埙以水火相和而后成器，亦以水火相和而后成声。故大者声合黄钟大吕，小者声合太簇夹钟，要皆中声之和而已。"这些描述都说明埙不只是一件吹奏的乐器，它承载着中国传统的儒家礼教特点，更彰显着中国人高贵典雅的气度。

从公元前人类狩猎中使用的"石流星"（狩猎时，绳子系上一个石球或者泥球，投出去击打鸟兽。有的球体中间是空的，抡起来

❶我国古代依据制造材料的不同，把乐器分为金、石、土、革、丝、竹、匏、木八种，称为八音。

一兜风能发出声音。后来人们拿来吹,这种"石流星"就慢慢地演变成了埙),到西安半坡村仰韶文化遗址出土的陶哨,埙的发展历经了七千多年的历史,堪称人类乐器的始祖。

宋代《太平御览》这样描述埙"锐上平底,形象秤锤。大者如鹅子,声合黄锺大吕也;小者如鸡子,声合太簇夹锺也。皆六孔,与篪声相谐。"❶看来,埙有大有小,大的形同鹅蛋模样,小的也有鸡蛋一般;形状有圆形、圆筒形、梨形、椭圆、葫芦和鱼形不等,但都给人柔和圆润的感觉。埙从一个音孔发展到六个音孔,也历经了漫长的三千多年。西安半坡的母系氏族公社遗址出土的陶哨(埙)只有一个音孔,山西万荣县荆村出土的新时期时代的埙已有两个音孔,甘肃玉门火烧沟文化遗址出土的奴隶社会早期埙已经有了三个音孔。河南二里岗早商遗址陶埙也出现了三音孔。到了殷代,大约公元前1000多年,埙已经发展为五音孔,能吹奏出完整的七声音阶。1928年至1938年间,在河南安阳的殷墟遗址中,发掘出五音孔的商代骨埙。六音孔在汉代流行,一直沿用至晚清。现代工艺的埙常见八孔和九孔,可以吹出连续的半音。单看字面,以为埙只是土筑火烧,其实这是它多种材质里的一种。埙的制作材料包含石、骨、陶土、瓷,还有现代的树脂工艺等,不尽相同。

❶ 宋代《太平御览》卷581引《尔雅·释乐》注。

河姆渡遗址陶埙

清代宫廷云龙埙

制作埙

当代埙

　　埙的常用演奏技巧可分为气、指、舌三大类。具体技巧有长音、气震音、指震音、唇震音、颤音、滑音、吐音、打音、空打音、循环换气、双吐循环换气、虚吹音等多种。这些技巧是演奏埙时必须具备的。在练习中，掌握正确的呼吸方法，并养成良好的演奏口形非常重要，这样才能形成平稳、饱满、纯正的发音，吹出来的音色也就饱满圆润，响亮平稳。

埙是我国最为古老的乐器,在史料记载中,战国时期就常用于宫廷的祭祀活动中,在秦汉以后,埙更是宫廷雅乐中的主要乐器。自王侯将相至平头布衣皆很喜爱。但自唐代以后,埙只在宫廷的雅乐演奏当中出现。直到当代,人们重新在电视电影的配乐中听到了埙的声音,一下便被它特殊的音色所吸引。这与 20 世纪 70 年代后涌现出的一大批制埙名家和演奏家、作曲家的努力密不可分:刘宽忍(演奏家)、赵良山(演奏家)、陈长生(演奏家)、方浦东(制埙家)、侯义敏(制埙家)、阴占中(制埙家)、王建(制埙家)等。作家贾平凹在《废都》里对埙的描写更是掀起一阵习埙的潮流,制作和出售陶笛、陶埙的店铺日渐兴起,甚至还有埙的手机 APP。人们在把玩埙这个充满神秘的乐器当中寻古问今,沉淀思绪。

名曲欣赏

埙曲《哀郢》

郢,战国时期楚都,今湖北江陵。《哀郢》本是屈原所著《九歌》中的一首诗。"皇天之不纯命兮,何百姓之震愆?民离散而相失兮,方仲春而东迁。去故都而就远兮,遵江夏以流亡。出国门而轸怀兮,申之吾以行。发郢都而去闾兮,怊荒忽其焉极!"。这首埙曲,将我们带回到公元前278年的汨罗江畔,伟大的爱国诗人屈原正是在此地心含悲痛,自沉江底。

《哀郢》由龚国富作曲,赵良山演奏。埙演奏版运用了古琴曲《离骚》中调性鲜明的乐句作为元素。这首埙曲1983年10月在北京天桥剧场演奏,震惊了世界乐坛,也让埙这个古老的乐器在华夏大地复鸣。乐曲深幽且缓慢凄凉,它在讲述一个白发苍苍的爱国老人痛心疾首的诉说。他衣衫褴褛,手扶着江边的石头,毅然站直了自己已经佝偻的脊背。他看着浑浊的江水、流亡的百姓,老泪纵横,他无助,眸子里的力量已经改变不了楚国被攻破的现状。国破家亡,一生踌躇尽于此。埙声仿佛是从人喉咙里发出的呜咽,如泣如诉,幽幽怨怨。屈原回想自己一生从小抱负远大,为官明修法度、推举贤能、联齐抗秦、变法改革,与贵族和顽固势力相抗争,也受尽小人谗言毁谤,三次被流放。自己的前途、国家的命运都让他悲愤不已。虽正值五月,但心若寒冰。胸襟再博大,抬头只见流离的黎民,

灰暗的苍穹,他无颜再苟活,抱石投江。

时间的车轮在推着我们前进,战国已不复存在,现在的端午节,充满了时代特有的商业气息。让我们在音乐里感受这份情感的深沉,去除浮躁,缅怀屈子的爱国情怀。

余音袅袅，不绝如缕——箫

　　于是饮酒乐甚，扣舷而歌之。歌曰："桂棹兮兰桨，击空明兮溯流光。渺渺兮予怀，望美人兮天一方。"客有吹洞箫者，倚歌而和之。其声呜呜然，如怨如慕，如泣如诉，余音袅袅，不绝如缕。舞幽壑之潜蛟，泣孤舟之嫠妇。

<div style="text-align:right">——宋·苏轼《前赤壁赋》</div>

　　文人自古欣赏音乐讲究意境美，在聆听陶醉中边品边思，亦或诗兴大发，提笔挥毫。

　　提起箫，人们似乎总能将其与古琴联系在一起，可以说这两种乐器满足了中国文人在音乐中的艺术表达，文人笔下的箫大多温文尔雅，富有人的气韵和灵性。现代人喜欢箫，是被它独特的声音气质所吸引。无论是听箫曲还是亲自吹奏，都感到净化心灵，陶冶情操。

　　每种乐器都有它的产生与发展过程，箫也不例外。现存于浙江博物馆的距今近8000年的"骨哨"（也有称为"骨笛"）是一件非常珍贵的文物，它是箫的前身。聪慧的古代人取动物骨骼，抽掉骨髓，在空骨管上打两三个洞，就可以吹出几个音。我们想象他们在狩猎中靠"骨笛"发出特殊的声音作为暗号，排兵布阵等待猎物的到来。或者在结束一天的劳作之后手持"骨笛"吹出美妙的声音，欢快地围着篝火跳跃嬉戏。

排箫与洞箫

●排箫

唐代以前,箫为"排箫"。多个竹管并在一起可以吹出音节。《世本·作篇》中说:"箫,舜所造。其形参差象凤翼。"这形象地描述了排箫的外形特点。舜乐《韶》可以说是中国古代用排箫主奏的最古老的宫廷乐舞了,让孔子听了"三月不知肉味"的便是此曲。著名的曾侯乙墓出土的战国时期的乐器中就包括两只排箫,这说明排箫在战国时期已相当受到重视。

清代红漆描金云龙纹排箫

当代排箫的制作材料种类繁多,以竹、木、陶瓷、玻璃居多,管数音域也各不同。从15管到20管、22管、25管等,管数越多,音域便越宽广。排箫只有吹孔,没有指孔,每孔一音,这样就造成了它音域的局限性。所以它和笛、口琴一样,也是分调的乐器,有C调、D调、E调、F调、G调排箫等。C调和G调的最为常用。

●洞箫

有学者认为,羌笛、洞箫同源。东汉马融曾做了一篇《长笛赋》,其中记载了乐官丘仲所说的笛的来历:"近世双笛从羌起,羌人伐

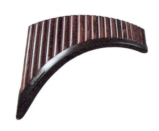

现代排箫　　　　　元代 周朗《排箫仕女图》

竹未及已。龙鸣水中不见己,截竹吹之声相似。剡其上孔通洞之……故本四孔加以一。君明所加孔出后,是谓商声五音毕。"这里描述了羌笛背面多加一个音孔,与洞箫很相似。在笛箫的发展中,唐代之前一直都有命名不清的争议。我们来看当代洞箫,常见的有紫竹洞箫、九节箫、玉屏箫等。九节箫顾名思义身有九节;紫竹洞箫的管体较粗,声音也和体型一样浑厚洪亮;玉屏箫是当代最有名的洞箫,它产于贵州黔东的玉屏县,在明清两代都是进贡朝廷的贡品,素有"贡箫""箫中极品"的美誉。玉屏箫对得起这些赞誉,音色古美圆润,外形更是精美绝伦,管身外表涂以古铜色彩,雕刻出细腻而逼真的山水、花草和鸟兽等各种纹饰,诗、画、色和谐,工艺纤巧精致,有较高的艺术欣赏和收藏价值。在当代经济发展中,更是享誉海内外。许多人愿意买来玉屏箫悬挂于厅堂之上进行装饰,营造古朴雅致的氛围。

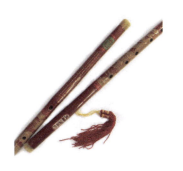

玉屏箫　　　　　　　　　钟海英《吹箫图》

G调的洞箫较为常见，筒音为d1，音域从d1—e3，大约有两个八度。洞箫没有笛的音区高，也不像笛显得高亢灵活。独奏时，气韵清晰沉缓，幽静深远。苏轼的《前赤壁赋》中有对箫声这样的描写："于是饮酒乐甚，扣舷而歌之。歌曰：'桂棹兮兰桨，击空明兮溯流光。渺渺兮予怀，望美人兮天一方。'客有吹洞箫者，倚歌而和之。其声呜呜然，如怨如慕，如泣如诉，余音袅袅，不绝如缕。舞幽壑之潜蛟，泣孤舟之嫠妇。"

在古代，洞箫除了独奏，也常与琴（古琴）合奏，二者交相呼应，意蕴甚为美好，仿佛两个文人在一起切磋诗文。除此之外，洞箫在江南丝竹、广东音乐等民间器乐合奏中也经常出现。

吹箫引凤

西汉刘向的《列仙传》中记载了这样一个故事。秦穆公的女儿,名叫弄玉,一副花容月貌,擅长吹笙。某日在阁楼上吹笙,其声悠扬,宛如凤鸣。月色朦胧之下,远处竟传来箫声,与笙和鸣,尾音袅袅不绝。从此弄玉茶饭不思,大概是得了相思病。秦穆公无奈,几经周折,打探到吹箫的原来是一个名叫萧史的青年俊才,自此,他与弄玉因笙箫结缘。忽有一日,二人正在皎洁的月光下合奏,天上突然明亮起来,如同白昼,一龙一凤应声下来,萧乘龙、玉乘凤,双双随龙驾云而去。

箫吹楚曲

公元前203年,正值楚汉相争。项羽被汉军包抄,在粮草短缺、进退两难之际,被迫签下"鸿沟合议"。当他打算引兵归东时,没料到刘邦毁约追击。项羽虽倍感受挫,但士兵各个勇猛善战,意志顽强。刘邦怕他杀出重围重归江东,便问张良有什么办法。于是张良就给出"箫吹楚曲,涣散军心"的计策。在鸡鸣山风口处,传来了箫吹奏的楚地小调,夜静月明,音韵凄楚,楚军听曲,悲由心生,不由地涕零想家。自此楚军军心涣散,营帐里呈溃败之象,项羽也自刎于江边,楚军大败。这个故事告诉我们音乐自古就承载了人们的喜怒哀乐,音乐带给人们的感受是超出音乐本身的。

名曲欣赏

〰《阳关三叠》

　　王鹤、李村版本的《阳关三叠》是琴箫合奏版，古琴与箫合奏是中国古代常见的乐器合奏形式。乐曲根据唐代王维的七言绝句《送元二使安西》谱写而成："渭城朝雨浥轻尘，客舍青青柳色新。劝君更尽一杯酒，西出阳关无故人。"乐曲分为三段，或者说三叠，有些像西洋乐中的"变奏曲式"，有一段主题鲜明的音乐作为基础，后边的乐段在这个乐段上经加花、变奏、延展等写作手法反复运用。第一段前半部分平稳叙述，乐句深谙中国人"中庸"的处世态度，宛若飘浮在半空中的一片羽毛，随风悠哉飞舞，继而缓缓落下。副歌部分的羽音大跳，将本段的高潮掀起，情绪也在此饱满了许多。最后，在深沉适度的感觉中结束一段。古琴的婆娑与箫气息的交织遥相呼应。第二段在第一段的基础上重复，但是情绪明显比前一段强烈了许多，箫的尾音多了下滑音，力度更强，聆听时完全被带入到离别的气氛当中。第三段尾声和第一段前后呼应，整首曲子富有极强的画面感，从天清气朗，到洁净的道路，客舍前的青苔、新绿的柳枝，以及朋友间的离别之情，款款而来，神随音弛。

音乐二维码

〰《清明上河图》

　　《清明上河图》是北宋著名画家张择端所作的风俗名画，描绘

了北宋都城东京（今河南开封市）春季时市井的繁华景象。《清明上河图》曲便是取材于这幅名画，用音乐来表达画面情绪、描绘场景。

 这首乐曲比较长，9分多钟，就像画卷一样，缓缓打开，娓娓道来。乐曲带我们梦回东京，都城繁华的街道有河穿城而过，两岸树木郁郁葱葱，店铺林立，人头攒动。有文人带着书童，有官绅贵人，有士兵，有农夫挑着扁担，赶牲口的，卖商品的，街上好不热闹。乐曲舒缓悠扬地描绘着这一切，听着听着，仿佛自己也在千年前的这条街上行走，走着走着，音乐变得急促起来，大跳的音型开始变多，而且节奏加快，还有断奏、打音等演奏技巧出现。这应该是走到了虹桥，一座朱色大拱桥呈现在我们面前，桥上依旧车水马龙，骑驴的，坐轿的，还有支起凉棚卖茶水的，吆喝声、牲口唏嘘声、行人交谈声、哒哒的马蹄声，此起彼伏。

 全曲三分之二处达到了最高潮，曲调开始变得高亢，像汴河湍急的水流。汴河里也甚为繁忙，运送货物的大船，几人出行的小船，熙熙攘攘。有两只船快碰撞到了一起，船夫吹胡子瞪眼，使劲摆弄着橹才避免了一次"撞车"。

 画卷太美，乐曲快结束了，我们还沉浸在其中不能自拔。这样朗朗晴空，太平盛世，是百姓美好而真挚的向往，百业兴旺，生活富足。

丝不如竹——笛

黄帝使伶伦伐竹于昆嵠、斩而作笛，吹作凤鸣

——《太平御览》

笛子是被大家熟知的民族乐吹管乐器。因其用天然竹材制成，又称"竹笛"。

中国的竹笛有着悠久的历史。早在新石器时代，祖先们为庆祝打猎，会围在猎物周围载歌载舞，将飞禽的骨头打孔并吹出声响，从此便诞生了最古老的乐器——骨笛，也就是竹笛的前身。1977—1987十年间，先后在浙江余姚、河南舞阳县出土了二十多只骨笛，最早的距今已有九千年的历史。

秦汉时期，竖吹的箫与横吹的笛可统称为笛。到了汉朝，笛子一般都指横吹笛。到了唐代，笛子已经有了大横吹和小横吹的区别。同时，确立竖吹的为箫，横吹的为笛。宋元时期，笛子不管是外观还是制作上都有了极大的丰富，出现了十一孔的小横吹、九孔的大横笛等。并且，随着戏曲艺术的发展，笛子成为许多剧种的伴奏乐器，也因为剧种之间的差异，有了曲笛和梆笛之分。

曲笛

"酒酣把笛吹村曲，声曳兰风入山腹。"这句描写曲笛的诗句

来自于宋朝诗人赵汝燧的《渔父四时曲·秋》。一个"曳"生动地描绘了曲笛悠扬婉转的音色，仿佛随着山风流入群山中。

曲笛，因其为昆曲等剧种伴奏而得名。一般定调为 D 调、C 调或 B 调。因其笛身粗长所致，音色婉转柔和，适合演奏悠扬、优美、柔和的曲调。既可独奏，又可在民族管弦乐队中合奏，很适合演奏江南地区的音乐。

曲笛伴奏昆曲最具代表性。首先，在笛子伴奏昆曲唱腔时，一般在演员开口之前，笛子应该先出。先出的这个音一般是演员开口第一个音的上方二度音，此音称之为填腔，是为了帮助演员比较准确地找到音准。第二，曲笛在伴奏昆曲时，在保证唱腔旋律完整的基础上，可适当加入装饰音等演奏方法。第三，昆曲的演唱注重气口，因而换气的处理在昆曲演唱中是非常有讲究的。对于为其伴奏的笛子，也要遵循这个原则。处理大的气口，也就是必须换气的地方，笛子要与演员的演唱保持统一；处理小的气口，即每个演员根据自身条件所做的不同的处理，笛子就要帮助演员处理演唱中的不足，从而达到完善唱腔的效果。最后，对于笛子演奏员的要求就是，必须要熟记昆曲的唱腔，因为在演出过程中，演奏员是不能看谱子的。这对于演奏员的要求很高，不仅要熟记每个曲牌的旋律，还要对每个气口有熟练的把握才能胜任。

名曲欣赏

《姑苏行》

从曲名上就能够得知,这是一首描写南方地区风土人情的曲子。全曲展现了古城苏州秀丽的风光和人们游览时的愉悦心情。该曲由笛子演奏家、作曲家江先渭先生在二十世纪六十年代创作。关于这首曲子的诞生,江老先生说有几大因素促成了它的问世:①它的旋律灵感来源于一支昆曲曲牌的引子;②因对苏州园林情有独钟,江老先生经常去苏州;③二十世纪六十年代,在大环境的影响下,全国涌现出一大批优秀的民族音乐作品,江老先生带着这首《姑苏行》去了北京;④乐曲创作完成后,在练乐过程中,有一位广州籍的长号演奏员提出此曲名曰《姑苏行》。因此,诸多因素共同影响,造就了这首广为流传、经久不衰的笛子佳作。

该曲具有浓郁的江南风情,乐曲开始的引子,多次运用南派❶笛子中颤音的演奏技巧。宁静安详的曲调仿佛展现出一幅亭台楼阁在晨雾中慢慢揭开面纱的唯美景象。随后进入悠扬的曲调,描写了人们游览苏州美景的悠然自得。接下来的一段小快板,展现了一幅游人们尽情畅游、孩子们尽情嬉戏的欢乐画面。最后回归主题,象征这美好的一天即将结束,这座古城又归于平静。

❶近代笛子分南北两派:北派多用吐舌、花舌、滑音等技巧;南派多用颤音、打音、叠音等技巧。

《鹧鸪飞》

《鹧鸪飞》是江南笛曲的代表作之一，原是湖南民间乐曲。从民国时期至二十世纪四五十年代，该曲先后被严箇凡、孙裕德、俞逊发、陆春龄等老先生改编为军乐、箫独奏以及笛子独奏等不同版本。直至上世纪五十年代，陆春龄结合江南丝竹音乐重新改编该曲，使整首乐曲更加清亮悠扬。

乐曲的引子极其简单，只有几个长音，但作者结合了笛子打音、颤音的演奏技巧，随着那轻盈、飘忽的音符的起落，让听者仿佛看到了蓝天白云间鹧鸪齐飞的画面。

接下来的慢板，采用 4/4 拍记谱。朴实的音乐旋律却表达出人们对于幸福生活的向往。陆春龄对此曲的处理不同于一般，有"文曲武吹"的形容，即将本来平淡的旋律处理得比较"冲"，却让人们感觉到表面平静、实则波涛涌动，更加贴切地反映了人们向往幸福生活的迫切心情。

之后的快板部分是全曲的高潮。旋律没有大跳，一气呵成，进一步发挥慢板中的情绪。最后的尾声落在"角"音上。在民族音乐中，"角"调式给人不稳定感，而作者有意地这样处理正是描绘出鹧鸪逐渐飞远，最后消失的景象，从而给人们留下了丰富的想象。

音乐二维码

梆笛

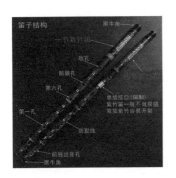

"牛得自由骑,春风细雨飞。青山青草里,一笛一蓑衣。日出唱歌去,月明抚掌归。何人得似尔,无是亦无非。"这首《牧童》出于唐代诗人栖蟾之手。牛儿、细雨、青山、日出、月明,为我们展现了一幅田野里悠然自得的美好画卷。想象着牧童在牛背上悠然地吹着竹笛,徜徉在美好的田野间,仿佛置身于世外桃源之中。

梆笛,顾名思义,因其多用于伴奏梆子戏而得名。一般定调为F调、G调、A调。笛身小而细,音色明亮高亢,适合演奏欢快跳跃的曲调。更多见为北方戏曲剧种,如梆子、评剧、秦腔等伴奏。与曲笛相同,可独奏,也可在民族管弦乐队中合奏。

中国领土幅员辽阔,各地有各地的风土人情。北方人的性格大多豪爽奔放,与南方的婉约含蓄形成了鲜明的对比。因此,梆笛在为北方戏曲伴奏时也充分体现了这一点。一般在气息的运用上较曲笛更冲,并运用急促跳跃的舌打音、强有力的剁音,以及情趣丰富的花舌音等北派笛子的演奏技巧。

名曲欣赏

《喜相逢》

该曲由著名笛子演奏家冯子存先生创作于二十世纪四五十年代。冯老先生在少年时期就从事"二人台"❶的伴奏工作。他创作这首曲子的灵感,正是来源于内蒙古的一首民间乐曲,再结合山西梆子和二人台的音乐语汇,不断打磨加工,成就了这首被大家熟悉和喜爱的笛子名曲,表现了亲人之间团聚和惜别两种截然不同的情感画面。

乐曲由散板开始,节奏自由,旋律流畅。之后的展开段落采用"换头"的民族音乐创作手法,像是亲人间的互相倾诉。而随着节奏的加快,似是说明亲人之间难以抑制相逢的喜悦而愈加激动的心情。其中升 sol 的长颤音更是生动地表现了亲人相逢时如泣如诉的真挚情感。

❶二人台:活跃于内蒙古和山西一带的地方戏曲剧种。

制作保养

虽然笛子有曲笛和梆笛之分,但总体而言其长度不到30厘米,制作和保养很有讲究。笛身一般为天然竹子制成,演奏时贴在笛孔处的一个小薄片称之为笛膜。可别小看这个小薄片,它可是用嫩芦苇秆或竹子中的内膜制成,是一项非常复杂而且精细的工程。对于笛子的保养也同样考究。新笛子的竹子如果没有完全干透,可将所有笛孔堵住,然后灌一些盐水浸泡。时间根据竹子的干湿程度而定,如果比较湿,浸泡时间要适当延长。浸泡过后打开笛孔,将盐水倒出后晾干,在筒内抹些熟油,能防裂,少生虫。如果新笛子竹子已经比较干,可在笛孔周围涂一些酒精用来消毒。随着酒精的挥发,也可将笛子内部的水分一起挥发掉。每次吹完后,一定要将笛子内部的口水倒出来。另外,笛子吹久了会落灰尘,切记不能用水清洗,因平时干,洗后太湿,对笛子本身的伤害很大。应用布条或者棉条先捆绑到一根细木棒上,将其浸湿酒精再擦拭笛身。

红河南岸情依依——巴乌

很早以前,在红河南岸的哀牢山区,有位美丽、善良的哈尼族姑娘梅乌,她与英俊、勇敢、勤劳的小伙子巴冲相爱,寨子里的人无不赞叹和羡慕他们。这事被深山里贪婪的魔鬼知道了,他就趁人们歌舞时,驾着一阵狂风把姑娘掠走,硬逼着姑娘和他成亲,姑娘不畏魔鬼的威逼和利诱,始终坚贞不屈。

魔鬼见状恼羞成怒,割去姑娘的舌头,并将她丢弃到深山老林中。随着时间的推移,姑娘日夜思念自己的心上人。一天,树林里的仙鸟衔来了姑娘的舌头和一截竹子,让姑娘把舌头放进竹管里,告诉她"竹子会帮助你说话"。于是姑娘吹响了竹子,发出了优美的乐声,表达对恋人的思念和对魔鬼的控诉。乐声传到巴冲耳边,小伙子历尽艰险,把姑娘救了出来,二人终于团聚。后来人们为了纪念巴冲与梅乌,用二人的名字撷首取尾,给这件会说话的乐器取名为巴乌。从此,巴乌就在哈尼山寨世代流传。

巴乌,是流行在云南西双版纳、红河,广西融水以及贵州黔东南地区的具有浓郁地方特色的民族乐器。哈尼族称"各比",彝族称"比鲁"或"乌勒",侗族称"拜",常用于独奏或为舞蹈和说唱伴奏。巴乌,是一件充满灵性的乐器,当它柔美的音色响起,就会把你带入云南孔雀之乡。

巴乌的传说

虽然从名字看,巴乌不如其他民族乐器那样"中国化",可它却是地地道道的"国货"。

关于巴乌,民间还流传着很多传说,还有一种是在一个旧时彝族支系——聂苏人中流传比较广泛的。古时候,有个聋哑人死了母亲,他万分悲痛,却不能用语言来表达悲哀。有一天,他发现一截带有虫眼的竹子,竟然发出了声音,而且低沉悲凉。于是他想到了在竹管上多挖几个洞,果然发出了抑扬顿挫的音响。经过日复一日、年复一年的吹奏,终于用会响的竹管吹出了自己思念母亲的心情。此后,这种会响的竹管,彝语称"非里"的乐器就流传下来了。不管是哪种传说,都说明巴乌这种乐器是为了表诉内心所创造的。

巴乌的改良

传统的巴乌,音域窄,只有一个八度多一点,音量小,但音色柔和优雅,如泣如诉,富有感染力。最擅长表现载歌载舞的欢乐场面以及青年小伙向心仪的姑娘演奏情歌传达爱意。随着时间的推移以及社会环境的变化,巴乌这件乐器也得到了很大的发展——在保持其本身的音色特质基础上,扩大了音域和音量,并吸收了笛子滑

音、打音、颤音等演奏方法，使得这一古老的乐器有了更加丰富的表现力。

巴乌在不同民族也有不同的种类。如哈尼族，有单、双管之分，根据竹管的粗细不同，也分为高、中、低三种。彝族的巴乌，有竖吹和横吹两种，管身粗而长者横吹，细而短者竖吹。彝族同胞经常在集体的歌舞活动中，将巴乌与笛子、月琴等乐器合奏。有一首巴乌情歌这样唱道："当我吹响了巴乌的时候，你知道吗？我告诉你，走轻点呀走轻点，就是碰落了树叶，也不要让它落在水里面，为的是保守秘密。如果阿妈往后不同意，那已经迟了，迟了呀，我俩的心已经让这巴乌紧紧连在一起了。"

横吹巴乌

竖吹巴乌

巴乌经过不断的发展创新，出现了双管巴乌，又称双眼巴乌，流行于云南省红河哈尼族彝族自治州。管身竹制，由两支形制、音高完全相同的竖吹单管巴乌并排绑扎而成。其音色清脆明亮，音量较大。双管弥补了传统巴乌音域窄、音量小的缺陷，同时，两管自由切换，避开了传统巴乌的两个弱势音——高音 G 和 A，充分利用了巴乌音色最美的音段。

双管巴乌

巴乌的外形虽然跟笛子、箫很像，但最大的区别在于，巴乌吹口处装有一尖舌形铜质簧片。演奏时横吹上端，振动簧片发音。簧片是巴乌的重要组成部分，民间早期都使用竹制簧片，后来不断发展和改进，改用金属簧片。簧片本身就是一件很有意思的小物件。它本身就有音高，当然不同调高的巴乌所用的簧片也就不一样了。通常情况下，簧片的音高大概是调高的下五度音，如 G 调巴乌，那么簧片的音高应为 C。这个音高可不是那么绝对的，中国的民族音乐之所以有自己独特的魅力，很大程度上是因为它并不像西方十二平均律那样以音准为基础，而是很多时候都会出现人们所说的"琴缝"音，如果这时候再保证音准，那么地方特色就没有了。

名曲欣赏

巴乌经过不断的发展革新，不仅乐器本身有了很大的变化，其乐曲也在传统乐曲的基础上有了大量创新。传统的巴乌乐曲有彝族的《约调》，哈尼族的《傍晚的声音》，苗族的《情调》等，后来创作的巴乌乐曲有《渔歌》《边寨欢歌》《傣家姑娘选种忙》等。

《渔歌》

这是由严铁明谱写的一首巴乌新乐曲。这首乐曲，能把你带入到当地那欢乐的歌舞聚会场面之中。悠扬的散拍子似在召唤人们前来开始一场欢聚。散拍子结束了，欢聚的人们也都来了，歌舞也开始了。这时乐曲进入了欢快的段落，似乎能感觉到在人群中间有一只美丽的孔雀在随着欢快的音乐跳舞。巴乌这充满灵性的声音，能流露青年男女互诉衷肠，能体现老少之间的聆听教诲，能描绘孩提间的嬉笑打闹。欢快的段落结束，欢聚结束了，人们纷纷散去，乐曲回归散拍子，人们在巴乌这如泣如诉的声音中渐行渐远……

〰《傣家姑娘选种忙》

《傣家姑娘选种忙》是一首描写美丽善良的傣家姑娘辛勤劳作的巴乌代表乐曲。乐曲开始的散拍子悠长婉转，似乎已经看到几个美丽的傣家姑娘沿着红河岸边缓缓走来。欢快的段落奏起，姑娘们开始劳作，田间、林间充满了姑娘们的欢声笑语。那笑容，朴实真切；那笑声，清脆动听。放眼望去，湛蓝的天空，郁郁葱葱的树林，辽阔富饶的梯田，悠长的红河，美丽勤劳的傣家姑娘……这是一幅多么祥和的画面。

听者的思绪将随着巴乌的声音，随着红河的河水，流向远方……

筠管参差排凤翅，月堂凄切胜龙吟——笙

一片春愁待酒浇。江上舟摇，楼上帘招。秋娘渡与泰娘桥，风又飘飘，雨又萧萧。

何日归家洗客袍？银字笙调，心字香烧。流光容易把人抛，红了樱桃，绿了芭蕉。

——宋·蒋捷《一剪梅·舟过吴江》

泛舟江上，风雨飘摇；遥望家乡，愁上心头。诗中，作者将这番复杂而绵长的思乡之情注入笔端。"何日归家洗客袍？银字笙调，心字香烧。"洗客袍、刻着银字的笙、烧香，这些满载着平和与诗意的字眼，是作者盼回家、愿安乐的内心写照。

笙，一件寄托思念的乐器，它宁静、祥和的音色响起，顿时会将人带入沉思。想象着门前的小路、午后的阳光、怀旧的木房，笙温柔的音调徜徉其中，你会不会不禁眺望远方，思念最让你放心不下的亲人？

说到笙，自然会想到一句成语——滥竽充数。"齐宣王使人吹竽，必三百人。南郭处士请为王吹竽，宣王说之，廪食以数百人。宣王死，湣王立，好一一听之，处士逃。"——《韩非子·内储说上》。这则成语意为不会吹竽的人混在吹竽的队伍里充数，借以比喻没有真正的才干，混在行家里面充数，次货冒充好货。成语中的"竽"

是一种簧管乐器，与笙形似。

笙是中国传统的吹奏乐器，属于簧片乐器族内的吹孔簧鸣乐器类，是世界上现存大多数簧片乐器的鼻祖。同时它还是世界上最早使用自由簧的乐器，并且对西洋乐器的发展起过积极的推动作用。

成长演变

远在3000多年前的商代，我国就已有了笙的雏形。"大笙谓之巢，小者谓之和。"——《尔雅·释乐》。《诗经》的《小雅·鹿鸣》写道："我有嘉宾，鼓瑟吹笙。吹笙鼓簧，承筐是将，"可见笙在当时已经很流行了。从战国到汉代的文献中，共同记载着笙和竽两种同类乐器。《周礼·春官》中有："笙师：掌教吹竽、笙、埙、籥、箫、篪、笛、管。"竽还一度在宫廷、贵族或市民中广泛地流行。东汉时期的《说文解字》记载竽为36簧，当时竽在百戏乐队中占据重要的地位。隋唐时期竽还存在，但在九、十部乐中已不用，而笙在隋九部乐和唐十部乐中的清乐、高丽乐中均被采用。唐代不少诗人还为笙写下了诗作。到了宋代，竽基本上已销声匿迹。明、清时期流行的笙多为17簧、14簧（方笙）、13簧和10簧。 现在民间使用的笙有13簧、14簧、15簧、17簧等多种，但以14簧、17簧最为流行。

竽

笙

笙，是独奏、合奏均擅长的乐器，不仅能吹奏旋律，又能演奏和声。笙的最初形式同排箫相似，既没有簧片，也没有笙斗，是用绳子或木框把一些发音不同的竹管编排在一起的乐器，后来才逐渐增加了竹质簧片和匏质（葫芦）笙斗。早期的笙，音域较窄，一般只用于合奏或伴奏，很少用于独奏。在演奏乐曲遇到音不够时，常借音吹奏。笙的簧片是铜制的，吹嘴由木头制成，笙斗经历了木制—铜制的演变。其基本结构是把簧片用蜡封粘于笙管（也称"苗管"或"笙苗"）下端笙脚上，并插于笙斗中。每根笙管下端近斗处都有一个指孔。《尔雅·释天》："大笙谓之巢。"笙管上镶嵌银丝用来标识音高❶。吹奏时，根据取音需要，按住这根管下端的指孔，并通过吹嘴吹气或吸气来策动簧片与笙管内空气柱产生耦合振动而发音。

❶《新唐书·礼乐志二十二》："银字制笙，以银作字，饰其音节。"

传统笙一般为13、17或19簧，经过改良后有21、24、26、36、37、42簧等多种。由于笙自身的演奏特性以及在民族乐队中占据非常重要的位置，经过不断的研究和发展，笙已出现高音笙、中音笙、次中音笙和低音笙，这就避免了因民族乐器特色鲜明而造成的和声效果被削弱的问题。

除了乐队中会用到的这些，还有一种芦笙，是苗、侗、瑶等族单簧气鸣乐器。

芦笙传说

相传在重峦叠翠的苗岭山下，清水江畔的苗家山寨中住着一对老夫妻，阿爹叫篙确，阿婆叫娓袅。他们40岁才生下一个姑娘，取名榜雀。姑娘心灵手巧，美丽聪慧，能歌善舞。榜雀渐渐到了情窦初开的年龄，她暗地里爱上了青年猎手茂沙。原来英勇善战、高大威武的茂沙救过榜雀。那一次，榜雀被白野鸡怪捉住，茂沙仿佛从天而降的天兵，将白野鸡怪一掌毙命。自此，榜雀便对茂沙暗生情愫，无言的分离让她陷入相思的苦闷中。榜雀因找不到茂沙而茶饭不想，容颜憔悴。老阿爹见状，采金竹、削簧片，做出一支精巧的芦笙，用它吹出优美的音调，他还教寨子里的青年做芦笙、吹芦笙。赛芦笙那天，终于引来了头插白野鸡翎的茂沙，榜雀一眼就认

出了他，篙确老爹请他到家里做客，榜雀幸福极了，与茂沙畅叙衷情，两人结为美满夫妻。

在侗乡，传说芦笙始于三国时代。孔明出兵进犯侗家寨，以战鼓为号。当时侗族首领孟获，令人凿竹吹音，作为纠集人马、进攻或退却的信号，后来逐渐地演变为芦笙。中华人民共和国成立之后，芦笙又重新得到了重视和肯定。

笙与新民乐

笙这件古老的乐器，在近年来被很多优秀的民族音乐家喜爱并研究，创造了大量全新的组合以及演奏形式。最具代表性的人物为笙演奏家、格莱美音乐奖获得者吴彤先生。他将笙这件古老的乐器与摇滚音乐结合，又尝试与世界各国、各民族的特色乐器相融合，创造了大量为广大音乐爱好者所喜爱的新民乐乐曲。如《烽火扬州路》，歌词为南宋词人辛弃疾所作，赞颂了孙权率领军队抗敌的英雄气概以及表明自己坚决主张抗金但反对冒进误国的立场和态度。吴彤改编的这首歌曲，以摇滚的曲风将英雄气概演绎得酣畅淋漓。

笙，作为我国唯一一件既能演奏单旋律又能吹奏和声的管乐器，承载了中华文化文明的血脉。它能动能静、亦文亦武。

名曲欣赏

笙作为我国古老的民族乐器,有众多脍炙人口的乐曲,如独奏曲《凤凰展翅》《草原骑兵》;协奏曲《文成公主》等。

独奏曲《凤凰展翅》

这是一首笙独奏曲,由董洪德、胡天泉作于1956年。乐曲采用山西梆子音调,运用笙的各种演奏技巧,生动地描绘了凤凰各种优美的姿态,抒发了对美好生活的向往之情。此曲曾获1957年第六届世界青年联欢节民间音乐比赛金质奖。

凤凰在我国传统文化中是吉祥之鸟,象征美丽、幸福、祥和。乐曲引子由伴奏乐器琵琶以散板形式进入,节奏自由,旋律恬静。紧接着,笙以强有力的三连音进入,又仿佛凤凰振翅高飞。

乐曲三个乐段节奏张弛有度,对比强烈,旋律跌宕起伏。尤其曲作者之一,同时又是演奏者的胡天泉先生,以他独创的"呼舌"演奏技法,结合乐曲错落有致的节奏,鲜明地表现了凤凰振翅欲飞的壮美景象。

独奏曲《草原骑兵》

乐曲以散板进入，辽阔悠扬的旋律将人们瞬时带入一望无垠的草原。整首乐曲旋律明快活泼，曲调悠扬，极富蒙古族特色。聆听此乐曲，仿佛有一幅鲜活的画面浮现眼前——一位勇猛的青年骑着马放声高歌，在辽阔的草原奔驰。这画面、这音乐，激励人们，向着更明朗、更美好的明天，前进！奋斗！

协奏曲《文成公主》

这是一首由笙演奏家唐大志先生所创作的协奏曲。乐曲由大唐盛景、公主倩容；藏使求婚、长安惜别；风雪途中、文成思乡；婚礼大典、汉藏合欢四个段落组成。

第一段以慢速庄严的旋律开始，简单的旋律却鲜活地表现出大唐盛世。随后2/4拍的旋律部分悠扬婉转，描写了文成公主的美丽。

第二段以中国大鼓开始，渐快渐强的旋律表明藏使由远及近。随后的音乐片段音区明显低于第一段，表现了文成公主对离开家乡和亲人的不舍。

第三段延续了第二段的中低音区，不同的是音程跨度增大，大篇幅运用长音与装饰音的结合，强有力的三连音、民族五声调式

fa多次出现,种种处理都表明文成公主远嫁西藏途中所经历的苦难,以及公主殷切的思乡之情。

 第四段首先在音区上有了很明显的改变,即中低音区—中高音区,一下子明亮起来。音乐素材上与第一段有相同之处,起到了首尾呼应的效果;其次,这一乐章题为"汉藏合婚",那么出现第一乐章庄严的音乐,就再次彰显了大唐的威严与盛世。为了表现婚礼大典的喜悦,这里采用了欢快的旋律向华彩片段过渡的处理方法,即节奏越来越快,将婚礼大典的喜悦景象发挥到极致。乐曲在辉煌壮丽的和声中收尾,表现了汉藏合婚这种空前的盛世景象。

 这首乐曲曾被誉为"汉藏团结的颂歌"。

百鸟朝凤，莺飞燕舞——唢呐

喇叭，唢呐，曲儿小腔儿大。官船来往乱如麻，全仗你抬声价。军听了军愁，民听了民怕。哪里去辨甚么真共假？眼见的吹翻了这家，吹伤了那家，只吹的水尽鹅飞罢！

——明·王磬《朝天子·咏喇叭》

唢呐，吹管乐器，从《朝天子·咏喇叭》中不难看出，它在明朝民间就有个响亮的名字：喇叭。广东地区将它称作"八音"，台湾民间也称"鼓吹"。唢呐音域高亢嘹亮，刚柔相济，表现力极其丰富，经常出现在我国民间的婚、丧、嫁、娶等仪式中。在戏曲音乐中，它也是伴奏乐队里的主力，同时还列入了第一批国家级非物质文化遗产名录。唢呐是中国的民族乐器，但不是在中国土生土长的，大概东汉末年，公元3世纪，唢呐由波斯、阿拉伯一带传入中国，开启了它的中国之旅，并在这里生根发芽。到了西晋，新疆的壁画当中已有吹奏唢呐的图绘。唐朝以后，唢呐传入中原，至明朝，《纪效新书·武备志》中说："凡掌号笛，即是吹唢呐。"看来唢呐已用于军乐，这填补了中国铜管乐器的空白，用于军中气势宏大，地位更是不言而喻。明清至近代，唢呐更多活跃于民间，并广为流传至今。

唢呐的种类很多，有高音唢呐、海笛、小唢呐、中音唢呐、低音唢呐、大唢呐、近代研制的加键唢呐等。现代最常见的是小唢呐

和中音唢呐。虽然唢呐的型号种类很多,但发音原理是相同的。一支唢呐均由哨子、气牌、侵子、杆和碗五部分构成。杆上有八个音孔,正面七个,背后一个。吹奏的时候,嘴巴含住芦苇制的哨子,用力吹气使之振动发声,经过木管身和金属碗的振动、扩音。唢呐根据种类不同,音域也不同,每种音域大约在两个八度之间。

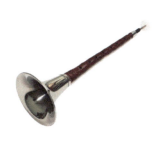

唢呐

尾部哨子

吹唢呐,气最重要,民间在培养学徒时,常让他们做吹羽毛、吹长芦苇秆、吹水、吹气球等练习,目的就是增加自身吹气的力度、耐力以及对气息的控制力等。

唢呐有许多演奏技巧,连奏、单吐、双吐、三吐、弹音、花舌、滑音、颤音(指颤音、臂颤音、嘴颤音)、叠音等,还可以模仿飞禽和昆虫的鸣叫。在众多复杂的演奏技巧中,循环换气最为著名。循环换气法在吹奏持续的长音时使用,用小腹的力量控制呼吸,用

鼻吸气，用口呼气。鼻子吸气时两肋鼓起，小腹往里收缩，小腹的压力把气息反送到口腔内；不等控制在口腔里的气呼完之前就要用鼻子吸进第二口气，这样两个过程之间就有了衔接，听不出换气。这个技巧偏难，是许多学习者过不去的坎儿。

唢呐是戏曲乐队中的主要乐器之一，这和明清时期戏曲艺术在我国的繁荣有关。唢呐因表现力丰富，被广泛地应用到各剧种的音乐艺术中，渲染烘托发兵、庆典、饮宴等场面的情绪。在张景松所著的《豫剧文场曲牌音乐》一书中记载了 50 首唢呐曲牌，京剧曲牌"水龙吟""将军令""一枝花"等，更是耳熟能详。

唢呐的音色气质饱含着中国乡土文化中的质感与温度，它表达欢愉时，那么充满激情，感染力极强；而在表达悲怆时，又具有深沉、厚重、直指人心的力量。

名曲欣赏

《抬花轿》

　　《抬花轿》，是我国民间流传的音乐，河南、河北、山东各地均流传着不同的版本，但主奏乐器都是唢呐。这首曲子在戏曲音乐中也有另一番演绎。最著名的是河南豫剧音乐《抬花轿》，运用了唢呐曲《百鸟朝凤》的音乐元素。演员根据音乐表演抬花轿的动作、脚步、神态等，细腻传神，惟妙惟肖。由于流传版本多，历史悠久，音乐的作者已经无法考证，学者都称之为民间音乐。

　　这首《抬花轿》，音乐语言热情幽默，生动刻画了民间抬着花轿迎娶新娘的喜庆场面，吹鼓手身着一席红装，走在迎亲队伍的最前端，吹吹打打，笑容绽放，手持唢呐那位更是鼓足了腮帮、睁圆了眼睛吹得起劲。他把唢呐吹得就像人说话，语句语气分明。抬着花轿的四个轿夫更是喜气洋洋，肩扛花轿，脚下生风。

音乐二维码

《六字开门》

唢呐独奏曲《六字开门》是根据戏曲曲牌《小开门》改编的，乐曲节奏轻快，富有弹性，情绪活泼明快。在戏曲中常用以伴奏剧中人更衣、打扫、行路的拜贺等场面。音乐响起，几个鲜活的农村妇人形象生动地展现出来，她们三五成群，挽着竹篮出门赶集，一路上说笑着、调侃着。不知是哪家媳妇讲了自家老头的笑话，惹得其余几人笑得前仰后合。其中一个更是笑崩了上衣扣，一屁股坐在地上，全然不顾形象，眼里噙着笑泪，一只手按着笑疼了的肚子，篮子歪在一边。这时节大家又都纷纷取笑这个妇人，叽叽喳喳，女人们的嬉闹比那枝头欢叫的麻雀还热闹，脸上的笑意比那春天路边的野花还灿烂。唢呐演奏用模拟人笑声的"气拱音"，以及"气顶音"技巧，效果逼真，旋律欢快流畅，把人笑得上气不接下气的样子模仿得惟妙惟肖。接着几人又搀扶起坐地的妇人，有人伸手去摸她那绷开的前衣襟里，又是一阵追逐打闹，仿佛回到自己的孩童时代，在热热闹闹的氛围中走向集市。

音乐二维码

打击类

鼓瑟吹笙——中国乐器寻珍

编钟

铜金振春秋——编钟

宾之初筵，左右秩秩，笾豆有楚，殽核维旅。酒既和旨，饮酒孔偕，钟鼓既设，举酬逸逸。大侯既抗，弓矢斯张，射夫既同，献尔发功。发彼有的，以祈尔爵。籥舞笙鼓，乐既和奏，烝衎烈祖，以洽百礼。

——《诗经·小雅·宾之初筵》

编钟，是我国较为古老的打击乐器之一。它多用于宫廷宴会、祭祀等具有仪式性质的演奏中，寻常百姓家不易见到。

西周实施礼乐制度，由此一个礼乐机构应运而生——春官。春官中有大乐司、乐师、大师等乐管、乐工1400多人，分别负责音乐教育、传授乐艺、表演和其他与音乐相关的事务。在"春官"中，还有小师、磬师、种师、笙师、镈师等传授器乐技艺的教习者。春秋时期，不少学者开始兴办私学，其中孔子最负盛名，他按照周代的"六艺"（礼、乐、射、御、书、数）兴学课徒。孔子云：兴于《诗》，立于礼，成于乐。（《论语·泰伯篇》）。乐舞在西周超越了艺术本身的功能，使用乐舞要分等级，有尊卑之别。通过这个形式，把统治者的思想、道德管制起来。《诗经·小雅》中"宾之初筵"一篇，就生动地记录了西周时期一场酣畅淋漓的宴饮。编钟的使用在这个时期象征着权利和等级地位，它是礼乐中器乐部分的重要组成部分。

青铜器时代之前我国出土有陶钟，大约商代以后就有铜钟了。青铜钟按一定的音列铸造，形状大小不一，排列悬于木梁上，用木槌敲打演奏，就形成编钟。商代的编钟为三、五枚一套；西周后期有八枚一套；东周后有九枚、十三枚一套。按发出的音从五声音阶（宫商角徵羽）到六声音阶再到七声音阶。

最为著名的是1978年在湖北随州出土的战国时期曾侯乙编钟。它铸造精美，是由六十五件大小不同的青铜编钟组成的庞大乐器，气势恢宏。每钟能发两音，其音域跨五个半八度，十二个半音齐备。这只比音域最宽的现代钢琴少了约一个八度。曾侯乙编钟充分展示出我国在战国时期精湛的青铜铸造技术，更说明了在当时我国已有精密的音律学，这在世界音乐史上被中外学者称之为"稀世珍宝"。曾侯乙编钟六十五件中包括甬钟、钮钟、镈钟三个类型。甬钟顶端有甬，就是柄；最上层的三组体积较小的是钮钟，钟面没有纹饰，但皆刻有与钟梁上音律相对应的铭文。中间最下方圆形的是一件镈钟，镈钟上有铭文，记述了此钟为楚惠王赠送的殉葬品。编钟都是扁圆形的，沈括在《梦溪笔谈》中说过"古乐钟皆扁，如合瓦。盖钟圆则声长，扁则声短。声短则节，声长则曲。节短处皆相乱，不成音律"。这口镈钟因是好友馈赠而属例外，圆形的钟多用于寺庙里，因为身体浑圆，发出的共鸣持久，但这不利于演奏，钟体扁了

回响自然就变了，才能更好地演奏。

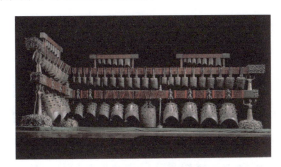

曾侯乙编钟

这套编钟出土后最大的惊喜是历经千年还能演奏，它能演奏出现代国际通用的C大调音阶及所有半音。出土至今共公开演奏过三次，其中1978年演奏过《东方红》《国际歌》；1984年中华人民共和国成立35周年之际，编钟进京，为各国驻华大使演奏《春江花月夜》《楚殇》《欢乐颂》等中外名曲；1997年为庆祝香港回归，作曲家谭盾创作出大型交响乐《交响曲1997：天·地·人》，其中使用编钟进行配乐，这套编钟在国家的特批下再次敲响。

编钟出土以后，重新出现在一些民族乐团当中。武汉民族乐器厂也开始制造仿古编钟。湖北省歌舞剧院还成立了编钟国乐团，编演许多动听的编钟乐曲，多次代表国家出国访问，可以说编钟这件乐器也为我国的文化外交做出了一定的贡献。

名曲欣赏

〰《楚商》

《楚商》是一首极具先秦楚地音乐风格的著名编钟曲。许多古装电视剧和电视节目在表现帝王宴饮时使用这首曲子作为配乐。

曲子一开始就听到古琴曲《离骚》的曲风，它采用了《离骚》的主题"商商羽羽"（rere lala）的旋律走向，其声音如同天籁，展现了先秦时期楚地的音乐特征。静静品味，乐曲把我们带入三秦旧事，六朝烟雨之中，柳絮飘飞，叙述着楚国的荣辱兴衰。曲子的编创，运用了和声、复调等现代作曲技法，结合编磬、笛、笙、埙、瑟进行配器，金石与丝竹之声相结合，大气端庄之余略感到一丝怅惘。乐曲结束时还余音缭绕，回味无穷。

音乐二维码

〰《交响曲1997：天·地·人》与《颁奖音乐》

这两首曲子是作曲家谭盾先生将古老的编钟运用到当代交响作品中的代表之作。说它们是代表之作，不只是因为中西器乐交相辉映，还融合了当代作曲技法，更展现了复杂深邃的中国哲学理念。

《交响曲1997：天·地·人》（以下简称《天地人》）是在1997年香港回归祖国之际创作的。创作者将编钟、大提琴、童声合唱、

管弦乐这几种音乐表现形式融为一体。特别要说的是该曲在首演时正是运用了国家特批的"曾侯乙编钟"。沉睡在地下两千多年的编钟再次展现在世人面前,在全世界的瞩目下铿锵奏鸣。大提琴家马友友也亲自操琴,激情演奏,童声合唱与管弦乐交相辉映,对话古今,宛如历史的见证者,叙述着中华民族的辉煌与沧桑,憧憬着中国美好的明天。

十一年后的 2008 年,我国在举世瞩目中举办了北京奥运会。这首《颁奖音乐》是奥运会上为各国体育健儿颁奖时所播放的音乐。音乐采用了"曾侯乙编钟"的录音资料,与交响乐和中国民歌《茉莉花》的旋律相结合,充满了时空交错的意味。除此之外,还有新制作的 100 多件编磬参与演奏,给编钟助威,增添光彩。这首曲子"金声玉振"的效果与奖牌"金玉良缘"的设计相吻合,它们是中国精神文化的象征。颁奖音乐每每想起时,中国便向全世界传达着和谐、共存的理念。

鼓瑟吹笙——中国乐器寻珍

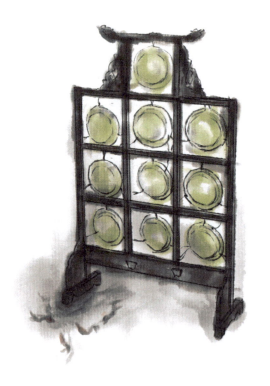

云锣

110

祥景飞光盈袤绣——云锣

　　云璈,制以铜,为小锣十三,同一木架,下有长柄,左手持,而右手以小槌击之。

　　　　　　——《元史·礼乐志·宴乐之器》

　　这是见于文献最早的关于云锣的记载。云锣,古名云辙,又名云璈,民间又称九音锣,是中国古老的民族乐器,早在唐代就已出现。元代时,云锣大为流行,是汉、藏、蒙古、满、纳西、白、彝等民族使用的敲击体鸣乐器,藏族称丁冬、丁当。云锣是锣类乐器中有音高、能独立奏出曲调的乐器,常用于民间音乐、地方戏曲和寺庙音乐中。现流行于内蒙古、云南、西藏和汉族广大地区。

　　这是一件古老的民族打击乐器。看到它,也许你会遥想起唐朝那个最负盛名的辉煌年代,也许你眼前会浮现出随着鼓乐欢歌笑语的秧歌群。但不变的,终究是深入血液的对祖国、对民族的爱。

　　我们的祖先在很早的时候就懂得将音高不同的小铜锣编排起来,用于实践当中。在宋朝画家苏汉臣的《货郎图》中,一货郎身挂数件乐器,其中有一件为十面云锣,形象生动地反映出云锣在当时的盛行。

　　传统云锣多由十面小锣组成。锣边钻有小孔,用绳系于装着木格的特制木架上,因最上方的一面小锣(名"高工锣")不常用,

宋代苏汉臣《货郎图》

故民间又称"九音锣"。锣的大小相同,但因其薄厚有别,所以发出的声响高低也不尽相同。但其音色明亮清晰,且音域较高,大致为 g1—d3。

在元代,云锣还用于宗教音乐中,如在山西芮县永乐镇的永乐宫元代壁画《奏乐图》和三清殿斗拱间的装饰画中,均画有演奏云锣的图像,宫中壁画反映的是道教生活,表明云锣早期已用于道教音乐。留在元代的史籍和壁画中,就有十音、十三音和十四音云锣。清代前期,云锣曾发展到二十四音,《扬州画舫录》记载着在福建地区曾流行过十四音云锣。

值得一提的是,清代曾有《云锣谱》传世,由著名京剧表演艺术家梅兰芳先生收藏,梅先生在《太真外传》一出戏中用过云锣。《云锣谱》后由梅先生赠予好友宋先生。该谱详尽地介绍了云锣的音律和每面云锣的规格尺寸。

音色与演奏

云锣属于金属体鸣乐器族内的变音打击乐器类，音色清澈、圆润、悦耳，余音持久，但音量不大。小型民族乐队中并不常见，但大型民族乐队中较为常用。其作用如西洋乐队中的三角铁，音量虽然不大，但有较强的装饰性。

改革后的云锣所用铜的合金成分与传统的响铜有所区别，前者的音质更纯正结实。

演奏时使用软硬两种锣锤。软锤，即软橡胶锤或较小的京锣锤，发音柔和、优美；硬锤，即牛角锤或硬橡胶锤，发音强烈、明亮，常在高音区使用，且适合演奏快速旋律。奏法有单击、双击、滚击、轻击、重击或大跳等手法，可奏双音、琶音，双手各执两锤同时分击，可奏出四音和弦。

改革后的云锣的演奏道路也被拓宽了很多，既可演奏旋律，也可为乐曲作各种节奏型伴奏，如作华彩乐段独奏，可获得强烈而辉煌的音响效果。其四音和弦，声如洪钟，庄严雄伟。

名曲欣赏

云锣虽属于打击乐器,但因其本身音高、音色区别分明,经过后来的不断改革和发展,涌现出了众多优秀的曲目,如《钢水奔流》《水库凯歌》《旭日东升》《渔舟凯歌》等。

《钢水奔流》

这是一首诞生于20世纪70年代,由云锣领奏、民乐合奏的乐曲,由上海电影乐团集体创作。乐曲高昂奔放的旋律,热情讴歌了钢铁工人炼钢制钢的热情干劲,形象鲜明地描绘了工人们炼钢时的热烈场面。

乐曲分三个部分。引子以散拍子开始,硬锤敲击云锣,音色明亮清脆,具有强烈的号召力。

第一部分以弦乐快速连续的旋律开始,吹管乐奏出铿锵有力的主题旋律,结合云锣清脆的敲击,展现了工人们质朴且昂扬向上的精神。

第二部分为柔和的慢板,节奏上与第一部分形成鲜明的对比。云锣在音色最美的中音区用软锤敲奏出动人的、由主题发展而来的抒情旋律,笙吹奏长音和声加以衬托,随后这一抒情旋律又由弹拨乐演奏,云锣偶尔以弱奏的单音进入,深情地抒发了钢铁工人对党的感情。

第三部分以主题再现形式展开。这是一个充满战斗力的乐段，较第一部分更加激烈。在此段落中，云锣与乐队以短小的句式紧紧呼应对答，逐渐把音乐引向高潮。最后，云锣快速的华彩乐句展现出钢水奔流、火花飞溅的壮丽场面，乐曲结束在乐队充满力量的全奏中。

《旭日东升》

这是一首由作曲家董洪德与赵行如于二十世纪五六十年代创作的一首民族合奏乐曲，最初由济南前卫民族乐团演奏，具有浓郁的民族特色和时代精神。描写旭日东升，象征伟大祖国的蒸蒸日上、欣欣向荣；以磅礴的气势和热情的旋律，歌颂伟大的祖国、伟大的党，同时也表现了人们幸福生活和愉快劳动的情景。

乐曲在音乐素材上吸收了山东以及陕北民歌素材，运用多个主题穿插的手法完成。

引子部分由中国民族音乐特有的散板进入，云锣零星的敲击预示了东方鱼肚白的渐渐清晰，随后梆笛清脆的音色吹奏出流畅悠远的旋律，表明旭日冉冉升起。

第一部分由弦乐奏出主题，节奏舒缓，旋律悠扬，表达了曲作者对祖国的热爱与歌颂。本段落随着唢呐响亮音色的进入而逐渐进

入第二乐段。

 第二部分为热烈的小快板，节奏与第一部分形成了鲜明的对比。配器上以吹管乐和弹拨乐为主。随后编钟清脆如钟磬般的音色奏出《东方红》的旋律，时代感应运而生，并将曲作者对祖国的热爱推向极点，最后在全乐队合奏的热烈气氛中结束全曲。

 《旭日东升》的成功演奏与乐器的改革有着密不可分的联系。如根据孔庙的编钟仿制改革成功的编钟；根据苗族的芦笙筒创制的芦笙筒；三十三面云锣的应用；唢呐以及柳琴成组出现，等等。这些都大大丰富了乐队的表现力，并对民族器乐合奏曲的创作和演奏产生积极的影响。

翻飞如燕,脆似金声——扬琴

雉操扬琴奏,名犟拂扇尘。其文伊洛地,厥贡越裳人。
几为郎官集,还因今邑驯。山梁时饮啄,媒翳莫朝亲。

——宋·丁谓《雉》

扬琴,又称洋琴、打琴、铜丝琴、扇面琴、蝙蝠琴、蝴蝶琴,是中国常用的一种击弦乐器,与钢琴同宗,在民族管弦乐队中具有非常重要的地位。扬琴音色具有鲜明的特点,音量宏大,刚柔并济:慢奏时,音色如叮咚的山泉;快奏时,音色又如潺潺流水。明亮清脆的音色,犹如大珠小珠落玉盘,表现力极为丰富,可以独奏,亦可合奏。

虽说扬琴现已家喻户晓,但它却不属于土生土长的民族乐器,而是在明朝末期由波斯传入我国。

扬琴

海路说与陆路说

据史料记载,中世纪以前,在中东的亚速、波斯等古代阿拉伯国家,流行着一种萨泰里琴。它有梯形或长方形的琴箱,面板上有几十条钢弦,在弦的2/3处有条马,使每条弦发出五度关系的两个音。这种萨泰里琴,至今仍在伊朗、伊拉克和叙利亚等国流传。

明末,随着我国和世界各地,特别是西亚、东非间日趋密切的友好往来,萨泰里琴由波斯经海路传入我国,最初只流行在广东一带,后逐渐扩展到闽浙、江淮和中原地区,加入到为说唱音乐和地方戏曲伴奏的行列。

清乾隆九年(1744年),在澳门设置地方官"澳门同知",邱光任、张汝霖相继任职,在他们所著《澳门纪略》中记载,那里有一种"铜弦琴","削竹叩之,铮铮琮琮然",即指扬琴,可能由葡萄牙人带到澳门。清康熙年间(1662—1722年)李声振《百戏竹枝词》、康熙至乾隆年间董伟业《竹枝词》,均记述扬琴伴奏弹词和俗曲。

除了以上这种比较普遍的海路说之外,还有人认为扬琴通过陆路传入我国。据周菁葆《木卡姆探微》载:"过去人们认为扬琴是明代从海上通过沿海一带传入的,其实它是阿拉伯人的乐器,早就

传入天山南北了，很可能是由新疆传入内地的，这个乐器被维吾尔人继承了下来。"

<p align="center">个性脾气</p>

扬琴的音色颇有颗粒感，这是它非常重要的特点。要想演奏出好的音色，首先就是要掌握正确的演奏方法，如持键、手腕转动、键头敲击的位置以及"弹性力度"训练❶，等等。

不同种类的扬琴音域也不尽相同。传统扬琴中八音扬琴 f1—e2，十音扬琴 d—d3，十二音扬琴 c—e3，变音扬琴 G—g3，转盘转调扬琴 G—a3。

扬琴由共鸣箱、山口、弦钉、弦轴、码子、琴弦和琴竹等部分组成。

共鸣箱是扬琴的形体，侧板和琴头是音响的共鸣板，对扬琴的音量和音色起重要作用。

山口是面板两侧的长形木条，起架弦作用。山口至码子的一段弦长，才是琴弦的振动发部分。

❶根据演奏实践，可采用"回键"的训练方法。例如击弦时，键子距琴弦 20 厘米高，弹下去后，迅速回到 20 厘米的高度（是刻意通过腕子回到原来的高度，键子击弦瞬间越短越好）。"回键"是产生弹性力度的关键。

码子呈条形峰谷状，有2～5个，置于面板上，左侧的为高音码，右侧为低音码。其凸出的峰部用以架弦，凹下的谷部为其他琴弦通过。

琴弦采用钢丝弦（最早用铜丝弦）。高音部分为裸弦，低音部分用缠弦。琴竹又有琴笕、琴签和琴锤之称，是两支富有弹性的竹制小锤，用以敲击琴弦发音。

一台新的扬琴最容易被忽视的问题就是弦的安装方法。很多新琴对弦的安装都是错误的，主要体现在：弦头不是从轴孔出来后被弯折，继而利用琴弦一圈一圈有序地压紧，而且琴弦也没有尽可能地绕在弦轴的根部。琴弦绕在琴轴的中间部位将会因琴轴受偏力过大继而导致琴轴与琴衬板孔的变形，久而久之会因孔径变大而跑音。

扬琴因其脆弱的特质，保养起来要比其他乐器稍显繁琐。平常要注意防尘。运输装卸时要注意避免磕碰、防水、防晒。长期不用最好将马子卸掉，并在琴弦上涂抹一层防护油。

<p align="center">家族成员</p>

扬琴的家族有众多成员，除传统的八音、十音和十二音小扬琴适于民间器乐合奏或为说唱、戏曲伴奏使用外，还有变音扬琴、转盘转调扬琴、筝扬琴等。

- 变音扬琴

这种扬琴由 20 世纪 60 年代研发制成。四排马又称"401 型扬琴",它与传统扬琴的区别在于能轻松转调。除此之外,它比传统扬琴的结构更为简单,将其音域由原来的两个八度扩大为现在的四个八度。它最大的优点是演奏方法统一,只要学会一个调的奏法,就能演奏出其他各调乐曲。

- 转盘转调扬琴

这种扬琴设有转调机械。通过装于主轴上的各个凸轮,和固定在角铁支架上的连杆,来控制转调,使用时比较方便。

- 筝扬琴

顾名思义,这是古筝与扬琴的结合。形体较扬琴纵向略宽,其余各部分均与扬琴相同。它既能演奏扬琴作品,又能演奏筝曲,可以同时获得两种乐器的音响效果,适于小型民族乐队和吉剧音乐的伴奏。

名曲欣赏

《林冲夜奔》

这是一首由项祖华先生于1984年创作的扬琴曲,以林冲被逼上梁山的故事为背景,以《新水令》《雁儿落》等昆曲音乐曲牌为依托,采用了中国传统的"起、承、转、合"曲式,分为慢板、夜奔、风雪、上山四段,描绘《水浒传》中豹子头林冲在遭受官府迫害之后于风雪之夜投奔梁山的故事,把扬琴这件外来乐器的民族化推向了一个新的高度。

说到《林冲夜奔》,就必然与戏曲有关。这首乐曲,曲作者一开始就以传统戏曲打击乐亮相,用以表明林冲登场。

戏曲《林冲夜奔》中那一永恒经典的桥段:"欲送登高千里目,愁云低锁衡阳路。鱼书不至雁无凭,今番欲作悲秋赋。回首西山日又斜,天涯孤客真难渡。丈夫有泪不轻弹,只因未到伤心处。"慢板部分一般在中低音区完成,表现林冲蒙受不白之冤、英雄无用武之地的悲惨境遇。

接下来的乐段调式明朗起来,有力的三连音结合高低音区的交错,似乎在告诉我们,林冲心里在徘徊、在挣扎、在犹豫。随着戏曲"板"的出现,节奏加快,说明此时林冲已经决定"夜奔"。而滑音的反复出现,正是表现林冲"夜奔"的急切心情。随后的小快板,说明林冲已经下定决心义无反顾。

"风雪"一段大量运用半音阶来表现寒风凛冽、风雪交加的残酷环境,音乐写作手法也很大程度地借鉴了戏曲音乐的写作手法,并且戏曲打击乐的大量出现将音乐推至高潮,表现人物及其复杂的内心情绪。

　　众所周知,林冲人称"豹子头",是个响当当的英雄人物。他对曾经提携他的高俅委曲求全、毕恭毕敬;对欲加害他的陆谦以血还血、手刃仇敌;对穷苦百姓恻隐怜悯、仗义疏财,这些都是林冲这个"硬汉子"的特质,亦刚亦柔,能屈能伸。

《弹词三六》

　　此曲原名《三六》,是江南丝竹八大名曲之一,在 20 世纪 30 年代由任晦初改编成独奏曲,项祖华在此基础上又做了进一步的整理。此曲具有浓郁的江南风格,旋律优美清雅、流畅活泼。常用于民间喜庆场合演奏,洋溢着欢乐的节日气氛。演奏上吸收并发挥了江南弹拨乐器华丽明快的特色。

　　此曲充分体现了江南丝竹音乐委婉的特质,音程跨度小,速度起伏与高低音区对比很小。

民乐合奏

中华传统民乐合奏

我国幅员辽阔，不仅有着悠久的历史，也蕴含着深厚的文化底蕴。中国的民族音乐，似乎也具有地域的灵性，像那里的人一样，有着其与众不同的性格和特色。正如我们常说，北方人性格粗犷豪爽，于是梆笛就成了北方民族音乐的代表。当你听到《骏马奔驰跑边疆》，眼前总能浮现出一幅骏马在辽阔的草原上尽情驰骋的画面；南方人性格温婉细腻，那么，一响起《月光下的凤尾竹》，就仿佛依傍在爱人温暖的臂弯中，徜徉在夜幕里那温柔的月光下。

当代，人们提起中国民族音乐，还是会想到广东音乐和江南丝竹乐这两大最具地域特色的民族音乐分支。它们几乎承载了中国人对民族音乐的所有情怀。

广东音乐

广东音乐最初发源于广州及珠江三角洲一带，19世纪末至20世纪初，在当地民间"八音会"和粤剧伴奏曲牌的基础上逐渐形成。它是以广东民间曲调和部分粤剧音乐、牌子曲为基础，吸收了中国古代音乐，特别是江南地区民间音乐的养料，经过近300年的孕育，发展和完善起来的地方民间音乐。常规器乐有粤胡、秦琴、琵琶、扬琴、洞箫、喉管、笙及木鱼。位于珠江三角洲西南部，全国著名的华侨之乡台山市，是广东音乐的代表地区。其所特有的"八音班"是广东音乐的活动形式之一，具有独特的地方色彩和悠久的历史。

明清时期，八音班主要演奏佛教音乐和民间小调。太平天国运动后，八音班实行变革，将乐曲演奏和戏曲演唱相结合，逐步走入成熟。

2006年5月20日，广东音乐经国务院批准列入第一批国家级非物质文化遗产名录。

● 前世今生

广东音乐起源于明代万历年间，成型于清代光绪年间，繁荣于民国时期。

1921年以前是广东音乐的形成期。它始于清末民初（20世纪始），发展迅速，不久即风行全国，在港、澳及东南亚各国华侨聚居的地方也很盛行。清末，在广州市以及珠江三角洲一带流行着不少"过场"，又名宝字❶。广东音乐就是在这些民间音乐基础上发展起来的。这段时期使用的乐器由二弦、提琴❷、三弦、月琴、笛（或箫）组成，俗称"五架头"，又称"硬弓"。

1949年以后，广东小曲盛行一时，用途也随之广泛起来，无论是戏曲伴奏、街头卖艺还是婚丧喜庆都要演奏它，而这种乐队演奏的乐曲，又叫做"八音""行街音乐""座堂乐"。广东音乐的音响色彩清脆明亮，旋律风格跳跃、活泼，乐曲结构多为短小单一的小品，很少有大型套曲。

❶ 即丝弦乐队当无唱曲时，各弦合弄之谱，也称"小调谱"。
❷ 非西洋提琴也。中国乐器，形制与板胡相同，约在明代就出现。

早期乐曲，音符较散，节奏也缺少变化，在长期的发展中，逐渐形成新的特点，在曲调进行中加有多种装饰音型，称做"加花"❶，音色清脆明亮，旋律流畅优美，节奏活泼欢快。而经过不断的发展研究，也逐渐涌现出了一批优秀的音乐创作者和广为流传的曲目。20世纪20年代至30年代，是广东音乐的兴盛时期，出现了如严公尚、吕文成、何柳堂等专业作曲家和演奏家，成为广东音乐的代表人物。原来的"硬弓"乐队也发展成"软弓"。20世纪50年代以来，广东音乐持续发展。此段时间的代表曲目有《旱天雷》《汉宫秋月》《雨打芭蕉》等。

　　● 艺术特色及传承意义
　　纯器乐的广东音乐，具有岭南特色韵味，也称粤乐。中西古今结合，自成一格，具有开放性和兼容性。它擅长对生活小境的描摹，对世俗的生活情投注更多的关注。欣赏它，并不一定要在其中发现重大的社会人生主题，而对自然景物的描写，常常带给人们娱乐的感受。

　　广东音乐自明清形成以来，至今已经历了四百多个春秋。广东因其地域开放的特点，极易吸收和容纳外来优秀的艺术和文化。后经过作曲家和演奏家们不断研究发展，涌现出一批被广为流传的优秀曲目。在海外，凡是有华人的地方就有广东音乐，它几乎成了中华民族共有的乡音，像一条海外华人与祖国家乡联系情感的纽带，

❶中国民族音乐的叫法。

对海外华人吸收中国文化传统，学习历史文化起到重要的作用。

● 代表曲目

广东音乐发展至今，一首《步步高》，一首《喜洋洋》，成了永不褪色的经典。在全国的各个角落，每到喜庆祥和之日，总能听到那清亮明快的音乐响起，而此时，伴随着音乐的是人们喜悦而幸福的笑容。

《步步高》是广东音乐名家吕文成的代表作，乐谱出自1938年沈允升所著的《琴弦乐谱》。《步步高》曲如其名，旋律轻快激昂，层层递增，节奏明快，音浪叠起叠落，一张一弛，音乐富有动力，给人以奋发上进的积极意义。《喜洋洋》是刘明源于1958年创作的一首民族管弦乐曲。此曲素材简洁、曲调动听、情感朴实，如今已成为中国民族轻音乐发展道路上的一个不可或缺的重要标志，为中国民族轻音乐的发展奠定了良好的基础。

江南丝竹音乐

江南丝竹指流行于长江下游以上海为中心地区（包括苏南、浙西）的器乐作品。"丝"是形容用丝做弦的弦乐器，如二胡、琵琶等；"竹"是形容用竹做的管乐器，如笛子、箫等。除此之外，常用的乐器还包括扬琴、三弦、笙、鼓、板等。

江南丝竹乐与我国的戏曲音乐有着千丝万缕的联系。我国的戏

曲分为板腔体和曲牌联套体两大体系，而江南丝竹乐在创作手法上与曲牌联套体戏曲有着千丝万缕的联系。它往往以1个曲牌为母曲，以节奏的伸缩以及加入不同装饰音的手法发展为几首独立乐曲。如民间器乐曲牌《老六板》演变为 5 支乐曲，习称"五代同堂"❶。这 5 支乐曲既可分别独立演奏，亦可按演奏程序相反的方向，如从第 5 曲《慢六板》开始，由慢到快，由繁到简依次演奏。

● 前世今生

在清咸丰年间，《秘传鞠氏琵琶谱》的手抄本中已载有《四合》一曲（据说此版本问世的时间还要往上推溯很多年）。据研究，《四合》这一套曲自成一系，现在流行的江南丝竹八大曲中的《行街四合》、原板《三六》、《云庆》在曲调上都与它有着或多或少的联系。另外在公元 1895 年李芳园编的《南北派十三套大曲琵琶新谱》中附有《虞舜熏风曲》（俗名老八板）和《梅花三弄》（俗名三落），这些曲谱与江南丝竹中相关曲目的旋律大致相同。由此可以猜想，至少在清代 1860 年以前，江南丝竹乐曲已在民间流行。这是迄今为止关于江南丝竹乐的渊源较为普遍的说法。

1911 年后，丝竹乐逐渐以上海为中心，并出现了如"清平社"一类的许多演奏团体，1920 年以后上海的丝竹乐进一步扩大，出现了"清客串"和"丝竹班"（后者在上海郊区县，常在各类婚丧

❶ 这一名称是取其吉利之意，子孙五代同堂，福高寿长。另外也示意五曲同出一宗。

嫁娶场合中演出）。

●艺术特色及传承意义

江南丝竹的最大特点之一，就是演奏风格精细，在合奏时各个乐器声部既富有个性又互相融合，在错落有致、跌宕起伏的音乐创作技巧中形成了现在"短、小、轻、雅"的艺术特色。这种创作技巧似乎体现了当今的和谐社会，礼让谦逊，协调平衡。

至二十世纪六七十年代，传统江南丝竹班社大多自行解散。至今，70岁以上的老艺人已相继离世，后继乏人，加上传统曲目传谱很少，江南丝竹日渐濒危。出于对民间文化的保护，2006年5月20日，江南丝竹经国务院批准列入第一批国家级非物质文化遗产名录。"只有民族的，才是世界的"。丝竹乐来自民间，植根民间，发展于民间，适宜推广，有重要的民俗文化价值。江南丝竹音乐的产生和延续，对民族音乐史的研究及戏曲、民俗文化、群众文化的发展都有重要的作用。

●代表曲目

江南丝竹乐经历了岁月风雨后，如今依然有着旺盛的生命力。代表曲目众多，如《中花六板》《慢六板》《欢乐歌》等。前两首是民间艺人根据《老六板》发展出的5首乐曲中的其中两首。《欢乐歌》是江南丝竹八大曲之一，曲调明快热情，起伏多姿，富有歌唱性，旋律流畅，

音乐二维码

由慢渐快，表现欢乐的情绪逐渐高涨，常用于喜庆庙会等热闹场合，表达了人们在节日中的欢乐情绪。

北方音乐与中原梆子腔

北方的民族音乐多以豪迈粗犷、热情奔放著称。说到此，你的思绪也许会飘到那一望无际的内蒙古大草原。的确，那里一马平川、辽阔无垠，承载着多少中华儿女有待放飞的豪迈理想。那里的马头琴，是享誉世界的、代表一个民族灵魂的乐器。一首《初升的太阳》奏出了太阳在大草原天地合一的地平线冉冉升起的壮观，更奏出了中华儿女对祖国母亲的无限眷恋；一首《奔腾的野马》奏出了万马奔腾、震耳欲聋的震撼，更奏出了无数心怀梦想之人内心那份灼热燃烧的前进动力。

中国的戏曲文化博大精深，前者有江南丝竹乐，后者就有北方梆子腔。梆子腔是板腔体剧种的代表，它的祖先是陕西地区的秦腔，根据它所创作的民族器乐曲也是屡见不鲜。比较典型的有，《花梆子》《秦腔牌子曲》《大起板》，这类曲子无不透露着北方梆子腔的高亢豪迈，更彰显着人们内心的喜悦和幸福。

这些动听的旋律，从中华民族上下五千年的文化底蕴中昂首走来。身为中华儿女，自豪和骄傲并存，责任与使命共生。文化自信，则国自信！

新时代，新民乐

伴随着时代的发展，在历代艺术家的刻苦不懈的钻研下，传统的民族音乐不断地吸收新的营养与元素，涌现出一批风格独特的民乐演奏团体，更出现了大批极具现代意识的艺术作品，使得传统的民族音乐焕发出新的活力。

这些具有独特风格的民乐演奏形态，近些年被广泛称为"新民乐"❶。它更好地解决了民族乐器个性强、融合度不高的缺陷，完美自然地与其他艺术形式相结合，取其精华、去其糟粕，将midi等现代音乐技术手段与中国传统民族乐器相结合，二者相辅相成、互相补充，使得民族乐器之间的融合度有了明显提升，也使得midi的音色更加逼真，演奏效果更加真实，同时声部错落有致，特别是增强了低音效果。

近些年，随着市场经济的繁荣，民族音乐也赢得了更广阔的发展空间，涌现出的一批优秀的民乐演奏家及团体，如女子十二乐坊、墨明棋妙、冯晓泉、曾格格以及吴桐等，带来了一系列脍炙人口的经典佳作。

❶新民乐是 New Age（新世纪音乐）里的分支，是当代器乐演奏的一个重要趋势。它的特点是把具有民族特色的乐器、乐风、节奏与西方音乐风格予以融合，就是常说的"中乐西奏"。

新式民乐乐团

提到新民乐，不能不提女子十二乐坊，这是一支2001年创立的以流行音乐形式来演奏中国音乐的乐团。乐坊将中国传统的乐器组合与现代流行音乐表演形式有机结合，以优美的音乐旋律和激情的现场表演，拓展了中国民族器乐的欣赏群体，在国内外弘扬了中国的民族音乐。

女子十二乐坊以偶像团体模式与民乐结合，自成立起就凭借其13位演奏者清新亮丽的形象以及耳目一新的乐曲风格，使广大观众眼前一亮，也正是她们的出现，让民乐焕发了新的生机，让观众对民乐产生了不一样的情怀。时至今日，她们已出访多个国家和地区，为那里的人们带去中国传统民乐的同时，更是"入乡随俗"，用更富时尚和国际气息的音乐使中外文化紧密相连。

值得一提的是，2004年8月17日乐坊的首张专辑《东方动力》在北美上市，专辑发行第一周便取得了名列Billboard 200排行榜第62位的骄人成绩，这也是中国本土音乐家在北美唱片市场上创下的最高排名纪录。我们似乎能看到奖项到来时，来自东方的魅力征服全世界的激动场面。"只有民族的，才是世界的"，也许是民族文化长久屹立在世界文化浪潮中的永恒主题。

女子十二乐坊的音乐，大多来自大众熟知的民歌、传统民乐以及通俗歌曲的改编。《高山流水》是中国传统民乐的经典佳作，女子十二乐坊演奏的《高山流水》，将其传统曲调与另一传统民乐《春江花月夜》相结合，主旋律运用弹拨和拉弦乐器进行演奏，错落有致，同时结合架子鼓动感激情的鼓点，使得这一传统乐曲活了起来。听到它，你似乎能跟着那熟悉的曲调和充满动力的鼓点跳跃起来，而这一传统乐曲也不再沉闷。

《敦煌》是女子十二乐坊于2005年发行的专辑，同名单曲《敦煌》是一首极富激情、具有浓郁西域特色的乐曲。弹拨乐与笛子结合，共同奏响主旋律，它会带你进入那个反弹琵琶、吹奏笛子的"飞天壁画"中，能带你领略丝绸之路这一壮举背后的豪迈与辛酸。闭上眼，听那欢乐的音乐，仿佛置身于无垠的大漠之中，远处响起驼铃声声……

网络古风音乐团队

当民族乐器与中国风小说、动漫、游戏发生碰撞，就产生了"古风"音乐。在这个"国风"圈中，"墨明棋妙"四个字几乎是无人不晓的。墨明棋妙原创音乐团队成立于2007年，是如今欣欣向荣

的网络"古风"音乐组织中的代表社团。这类音乐组织，通过网络聚集了一群在曲、词、唱、奏、混音、MV制作、美工等方面各有所长的人才。词曲唱奏各展所长，音乐作品风格多元，以古诗词改编音乐和游戏音乐见长。

这一类的音乐作品大多以歌曲的形式出现，民族乐器在伴奏编曲中起到了"中国特色"的音乐风格定位作用，再与"中国风"的歌词相和，形成完整的歌曲。

墨明棋妙整个团队被网友亲切地称为"墨村"。这个音乐团体不像女子十二乐坊的成员均来自各音乐高校的专业人士，他们绝大部分成员的专业、工作都与艺术无关，是对音乐的爱将他们汇聚在一起，引领他们在不断感悟和尝试中持续创作。他们的歌曲《我们的墨明棋妙》中提到："邀您呼吸唐宋的风""醉卧角徵宫商"，这两句歌词恰到好处地表明了墨村的作品特色，那就是无处不在的古风元素。

墨村团队倡导"流行相对论""万有引力向古风"的创作思想，将传统民乐与流行元素相结合，并融合古体与现代诗词的文字精华，打造出富有现代气息又不失古韵的系列音乐作品。

《千山梦》是中国唱片上海公司携墨明棋妙原创音乐团队打造

的首张古风音乐大碟。十首古风民乐，融入古典、摇滚、电子等多种音乐元素，再一次诠释新民乐的定义。弦外音映词中韵，古风于今曲中再现旖旎，诗含情还弓上声，感慨几许只为此乐终！千年古乐，贯穿现代鸣响，千山清梦，畅斥今朝情怀。《京华一梦》是这张专辑中的一首歌曲。曲风悠远飘扬，歌词如泣如诉。"都说羡如花美眷，有谁怜漂萍浮莲。阁深梦浅，无处托鸿雁，云题一片。"相爱的男女，望穿秋水，翘首以盼，怎奈造化弄人，君已老，女子那如花的美貌也在无尽的等待中像繁花一样，渐渐凋落。曲中大量编排古筝，古筝本来就有忧郁、悲伤、深沉的特质，在这首歌曲中，它与二胡的交错，将听者带入了那相忘于江湖的凄美之情。

而此专辑中另外一首代表曲目《随笔遐想》中同样运用了古筝，但与上一首《京华一梦》中的运用效果截然不同，一改悲伤深沉，显得飘逸流畅。开始的中国鼓与擅长节奏感的手鼓和沙锤相融合，营造了洒脱的气势。笛子吹起的一刹那，眼前似乎出现了一袭白衣，留着长发，站在山顶那云雾缭绕之中吹笛的侠士，潇洒飘逸，又有着几分清冷孤傲。想来古时候的江湖人士也应该如此吧，正如古龙笔下视剑如命的西门吹雪。曾有评论这样写道："随笔一挥千百度，遐想有朝必成仙。"

其他领域

民族管弦乐发展至此,已经不仅仅局限于纯乐器,更逐渐涌现出一批风格鲜明的新民乐歌手。

冯晓泉和曾格格是中国新民乐的代表人物之一。多年来二人一直致力于中国新民乐的发展,并创作出了大量脍炙人口的优秀作品。同时二人都是优秀的笛箫演奏家,曾格格更是巧妙地把竹笛、洞箫、弯管笛、葫芦丝、西藏竖笛、巴乌、尺八、排箫、口笛、埙、篪等乐器融汇表现于现代音乐当中。

以《天上人间》为例,这是一首喜庆欢乐的歌曲。曲子以箫恬静淡雅的音乐开始,随后就是充满动感的手鼓,融合其他打击乐器所奏出的热烈的前奏,让你感觉身处云南西双版纳那块"理想而神奇的乐土"。"天上人间,月儿它飘到人间;天上人间,人逍遥歌起舞翩"唱出了人们内心的幸福喜悦,更唱出了中华儿女的大团结。

吴彤是中国新民乐另一位领军人物,他本身是一位青年笙演奏家,多次获得国际重量级的音乐大奖。与冯晓泉、曾格格风格不同的是,他将中国民乐与摇滚结合在了一起,并于1992年组成中国第一支学院派摇滚乐队——轮回乐队。

几年前,享誉世界的华人大提琴演奏家马友友组建丝绸之路乐

团，吴彤作为乐团唯一的声乐演唱者，与马友友共同致力于中国民族音乐的推广。几年的学习生涯，让吴彤看到了世界各民族的音乐形态，丰富的变化让他决定将中国民族音乐推广出去。因此，他先后将《十面埋伏》《小河淌水》《兰花花》等民歌改编，成了世界音乐舞台上的一员。

《兰花花》是我国陕北民歌中最杰出的代表。吴彤抓住陕北民歌的音乐特点，在音阶上下功夫。乐曲采用二胡主奏、扬琴伴奏的形式。乐曲由中速—欢快—慢板—广板—散板—再现节奏组成，跌宕起伏，将二胡如泣如诉的乐器特点发挥到极致。特别是慢板后将戏曲的板鼓融入其中，更增强了地域风格。陕北的梆子腔是中国戏曲音乐的祖先，将戏曲文化推向世界无疑是宣传中国音乐的最佳方式。

除此之外，近年来随着媒体的飞速发展，在各类选秀节目中也涌现出了众多优秀的音乐工作者和歌手，如凤凰传奇、玖月奇迹、李玉刚，等等，他们都在自己擅长的领域内坚持着自己的音乐风格，将中国民族音乐与各类音乐元素相结合，推向世界的舞台。中华五千年的璀璨文化等待着我们去守护和探索，如今中华大融合的和谐氛围更为我们提供了弘扬文化的有利环境。我们坚信，中华文化在中华儿女的守护下，定会像一颗明珠，长久屹立在世界东方！